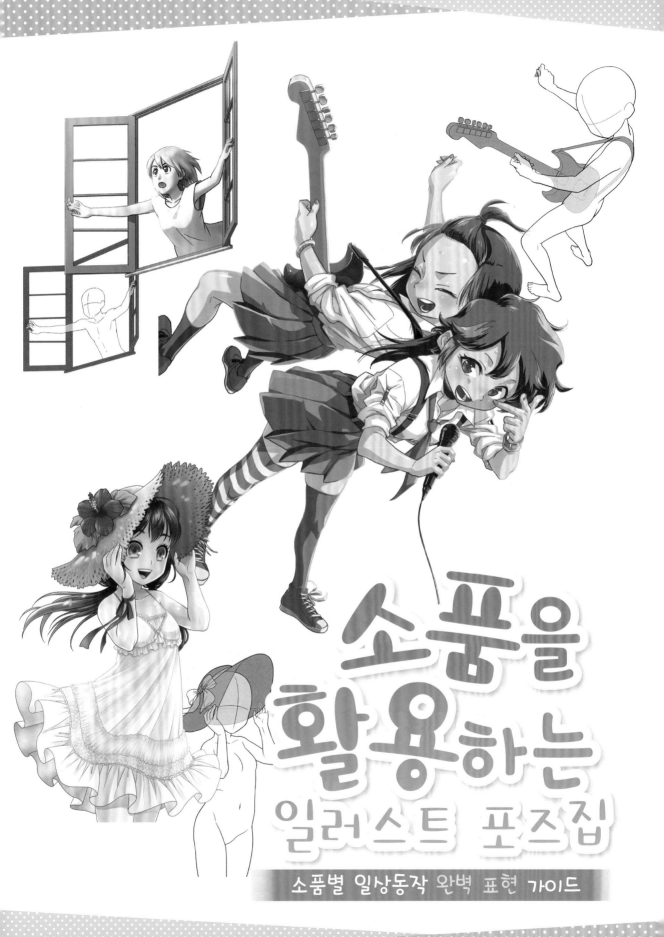

소품을 활용하는 활용하는 일러스트 포즈집

소품별 일상동작 완벽 표현 가이드

소품을 활용하는 일러스트 포즈집

목 차
C O N T E N T S

1장
문구·공구 ································· 17

2장
요리·식사 ····························· 41

3장
의류·가방 ····························· 65

4장
미용·위생 ····························· 83

◆이 책의 활용법

다 그렸다…, 응?

이게 뭐야?!

사람은 그럭저럭 그리겠는데

물건만 쥐게 하면 바로 그림이 이상해진단 말이야.

연습을 하든 따로 공부를 하든 해야겠지만 은근 귀찮고

들르륵

잠깐 낙서나 좀 해보려는 건데 너무 시간을 들이는 것도 좀~.

그런 당신을 위한 포즈집이 나왔습니다!

누구세요?!

캐릭터의 포즈도, 각종 물건도 자세히 표현되어 있어서 어떻게 그려야할지 고민할 필요가 없답니다!

책을 보고 따라 그리거나

CD-ROM

이미지 데이터를 트레이스하는 것도 모두 가능하죠.

게다가…

※USB로 대체되었습니다.

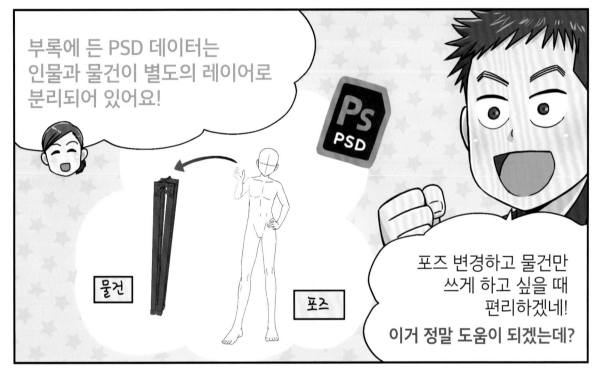

부록에 든 PSD 데이터는 인물과 물건이 별도의 레이어로 분리되어 있어요!

물건

포즈

포즈 변경하고 물건만 쓰게 하고 싶을 때 편리하겠네! 이거 정말 도움이 되겠는데?

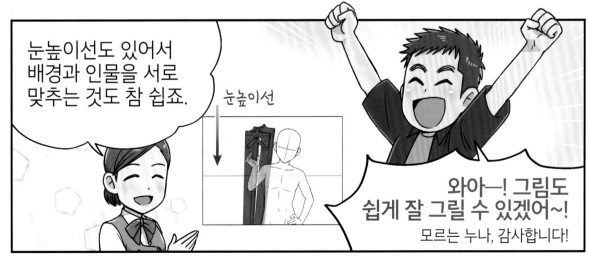

눈높이선도 있어서 배경과 인물을 서로 맞추는 것도 참 쉽죠.

눈높이선

와아ㅡ! 그림도 쉽게 잘 그릴 수 있겠어~! 모르는 누나, 감사합니다!

◆부록 데이터 활용법

이 책에 실린 모든 포즈 컷을 psd·jpg 형식으로 수록하였습니다. 『CLIP STUDIO PAINT』, 『Photoshop』, 『FireAlpaca』, 『PaintTool SAI』 등 다양한 프로그램에서 사용할 수 있습니다. USB 포트에 삽입해 이용해 주십시오.

Windows

USB를 컴퓨터에 삽입하면 자동 실행 윈도 또는 알림 배너가 표시됩니다. 「폴더를 열어 파일 보기」 클릭.

※ Windows 버전에 따라 달라질 수 있습니다.

Mac

USB를 컴퓨터에 삽입하면 데스크톱에 아이콘이 표시됩니다. 이 아이콘을 더블 클릭.

↓ USB에는 소품과 포즈 세트 컷이 「psd」·「jpg」 폴더에, 소품만 따로 떼어놓은 jpg 데이터가 「tool」 폴더에 수록되어 있습니다. 사용하고 싶은 컷을 열어 옷과 머리를 덧그리거나 사용하고 싶은 부분을 복사하여 원고에 붙여 넣는 등 자유로이 어레인지해서 쓸 수 있습니다.

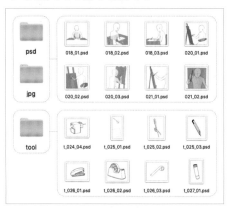

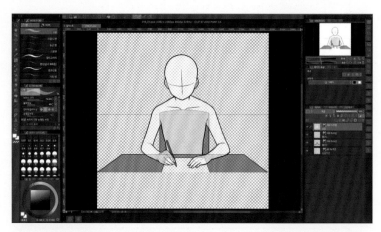

↑ 「CLIP STUDIO PAINT EX」에서 파일을 열었을 때. psd 형식의 컷은 투명하게 되어 있어서 원고에 붙여 넣어 사용할 때 매우 편리합니다. 위에 레이어를 추가해 포즈 컷을 활용하여 일러스트를 그리는 것도 좋은 방법입니다.
위에서 내려다보는 구도나 아래에서 올려다보는 구도가 아닌 포즈에는 눈높이선(아이레벨. 그 포즈를 보고 있는 눈높이)도 들어가 있습니다.

레이어에 대하여

이 USB에 수록된 psd의 레이어명은 「포즈」, 「눈높이선」, 「물건」으로 나뉘어 있습니다. 또한 포즈, 눈높이선 이외의 레이어는 모두 「물건」으로 통일되어 있습니다(오토바이 등 대형 사물도 포함되어 있습니다). 복수 있는 경우에는 물건 1, 물건 2 같은 이름이 붙어 있습니다. 특히 눈높이선은 입체감, 안쪽까지의 깊이-화면에서부터의 멀고 가까움- 등 투시도법을 적용할 때 참고 기준이 됩니다. 배경과 인물을 맞출 때도 활용해보세요.

일러스트레이터 소개 ·······································

우치다 유키

만화가 겸 일러스트레이터·전문학교 강사. 그림과 만화 관련으로 다양하게 활동하고 있습니다. 좋아하는 것은 불고기, 근육, 강한 여자, 아저씨입니다.

【담당 포즈】P106~117, P136~149

Pixiv ID : 465129
Twitter : @uchiuchiuchiyan

우네비 야마코

일러스트레이터. 아동용 출판, 사은품 디자인, 배경 어시스턴트 등으로 폭넓게 활동하고 있습니다.

【담당 포즈】P 48~ P 59

Pixiv ID : 3012164
Twitter : @unebiyamako

카스카즈

프리랜서 일러스트레이터이며 종종 만화도 그립니다. 남녀 불문하고 치켜 올라간 눈매와 삼백안(三白眼)을 좋아합니다.

【담당 포즈】P 76~81, P 118~121

Pixiv ID : 251906
Twitter : @kasu_kazu

K. 하루카

취미인 오타쿠 활동을 하면서 만화 및 일러스트 관련 일을 합니다. 전문학교 강사, 문화 교실에서 그림을 가르치고 있습니다.

【담당 포즈】P 26~33, P 66~75

Pixiv ID : 168724
Twitter : @haruharu_san

코와타리 히로

만화가 겸 일러스트레이터. 단편 만화의 그림, 포즈집의 일러스트 컷 등의 작업을 하고 있습니다.

【담당 포즈】P 34~39, P 60~63, P 102~103

Twitter : @kowatari914

타카타 유키

칸사이 지역을 중심으로 작가·강사 활동 중. 이번 책을 통해 독자 여러분이 다양한 포즈 그리기에 도전해 보시게 된다면 좋겠습니다. 즐거운 그리기 생활 보내시길!

【담당 포즈】P 90~101

Pixiv ID : 2084624
Twitter : @TaKaTa_manga

타카요시

평소에는 단편, 연재 만화 어시스턴트를 하고 있습니다. 울트라맨 등 히어로 작품이 좋아서 저도 오리지널 히어로 일러스트나 만화를 그리고 있어요.

【담당 포즈】P 150~159

Pixiv ID : 370828
Twitter : @takayosihari

니시노자와 카오리스케

동인 서클 겸 상업 만화가팀인 「어린이 런치」에서 작화를 담당. 고양이를 좋아한다. 대표작 「전생 소녀 도감」(쇼넨가호샤少年画報社)

【담당 포즈】P 124~133

Twitter : @oksm2019
HP : http://www.ni.bekkoame.ne.jp/
　　 okosama/

마메모

고양이와 근육을 매우 좋아합니다.

【담당 포즈】P 42~47, P 84~89

Pixiv ID : 34680551
Twitter : @mozumamemo

유키 코타로

만화가. 단행본 「괴수 열도 소녀대」(신쵸샤新潮社), 토에이 특촬 팬클럽 「시리즈 괴수구 디스카르고」 만화 담당 등.

【담당 포즈】P18~25

Pixiv ID : 2933965
Twitter : @duke0069

※ ID, URL은 2020년 9월 기준입니다

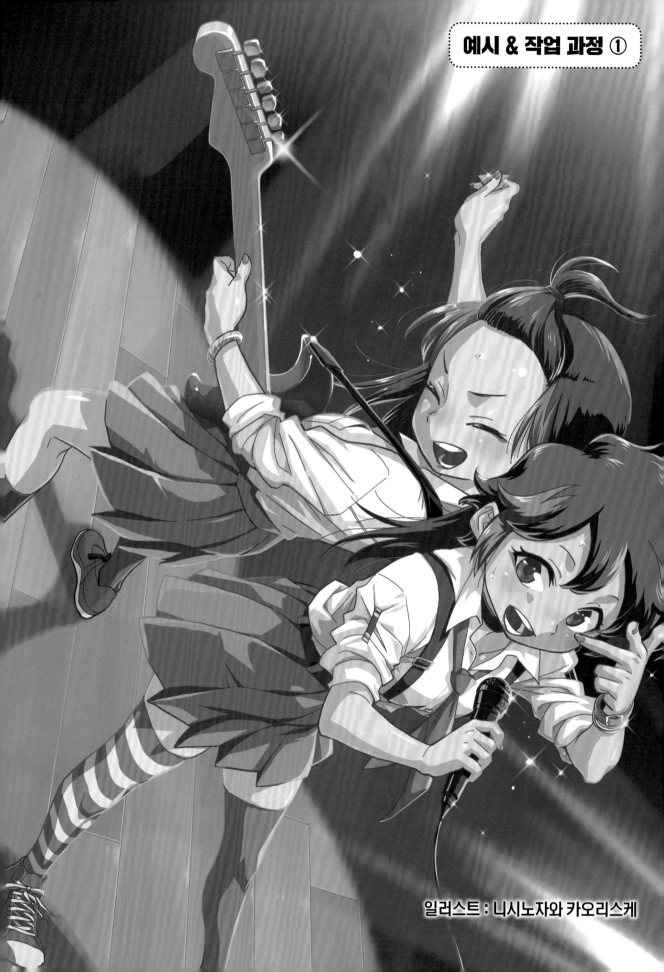

일러스트 : 니시노자와 카오리스케

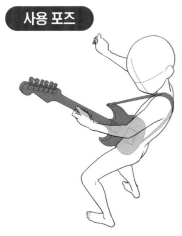

게재 : 128페이지
타이틀 : 기타(서서 연주하기)
파일명 : 128_02

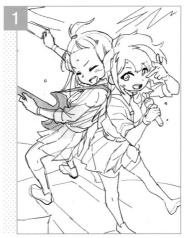

포즈를 놓고 신규 레이어를 작성하여 러프를 그립니다. 인물이 다리를 벌린 간격을 조정했습니다.

러프 레이어를 파란색으로 바꾸고 불투명도를 낮춘 다음, 신규 레이어를 작성하여 밑그림을 그립니다.

기타가 원고 안에 다 들어오도록 구도를 변경한 후 인물 부분에 펜선을 넣습니다.

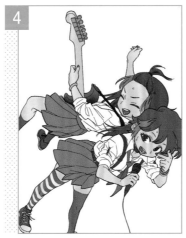

밑색을 칠합니다. 이번에는 애니메이션식(셀식) 채색에 도전해 보았습니다.

광원을 고려하며 곱하기 레이어로 그림자를 넣습니다.

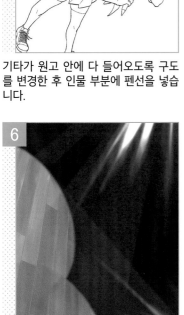

배경을 그립니다.「학교 축제에서 라이브 연주를 하는 모습」을 이미지했으므로 체육관 바닥처럼 보이도록 표현하였습니다.

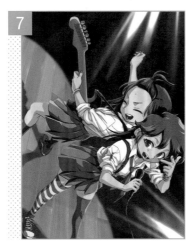

조명 반사, 그림자가 짙게 드리운 부분, 바닥에 생기는 그림자를 표현해줍니다.

하이라이트 등을 넣습니다. 마무리로 반짝거리는 효과를 넣어 완성합니다.

일러스트 : 마메모

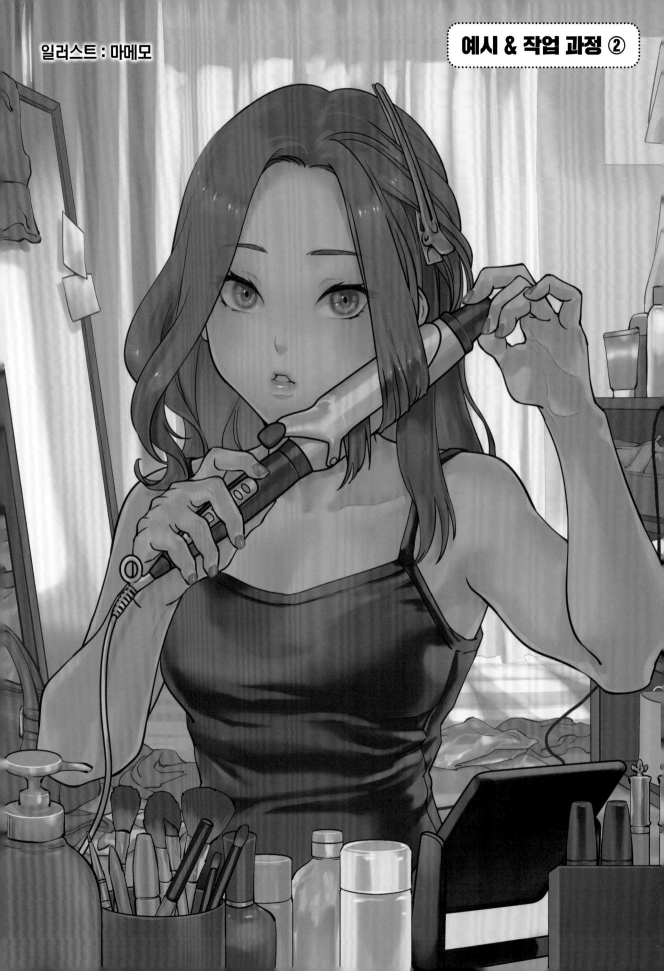

게재 : 88페이지
타이틀 : 헤어 아이론(고데기)
파일명 : 088_03

포즈를 기초로 밑그림을 그립니다. 여성스러운 라인과 머리칼을 이미지하며 그립니다. 배경도 대강 그려둡니다.

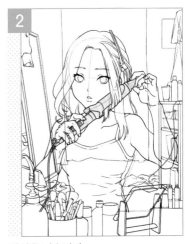

펜선을 넣습니다.

부분별로 밑색을 채웁니다. 이 시점에서는 특별히 배색을 정하지 않았기 때문에 색은 적당히 얹어둡니다.

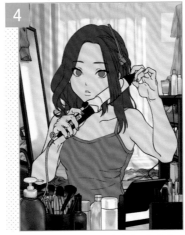

배경을 완성합니다. 마지막 단계에서 전체적인 균형을 보고 조정할 것이므로 색감에 너무 얽매이지 않아도 됩니다.

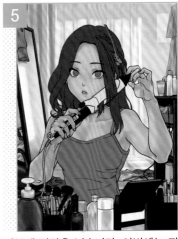

피부에 명암을 넣습니다. 이번에는 피부를 전체적으로 비슷한 톤으로 칠할 예정이라 지나치게 진한 색은 쓰지 않았습니다.

머리칼을 칠합니다. 머리칼을 강조하고 싶어서 진한 색으로 칠하고, 흐르는 윤기도 예쁘게 넣었습니다.

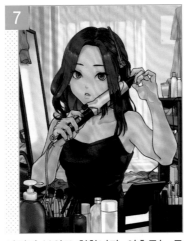

나머지 부위도 칠합니다. 이후로는 묘사가 부족한 부분에 묘사를 보충하고, 악센트 역할을 할 색들을 넣습니다.

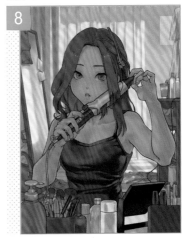

그라데이션 맵 등으로 전체 색조를 조정하여 그림을 완성합니다.

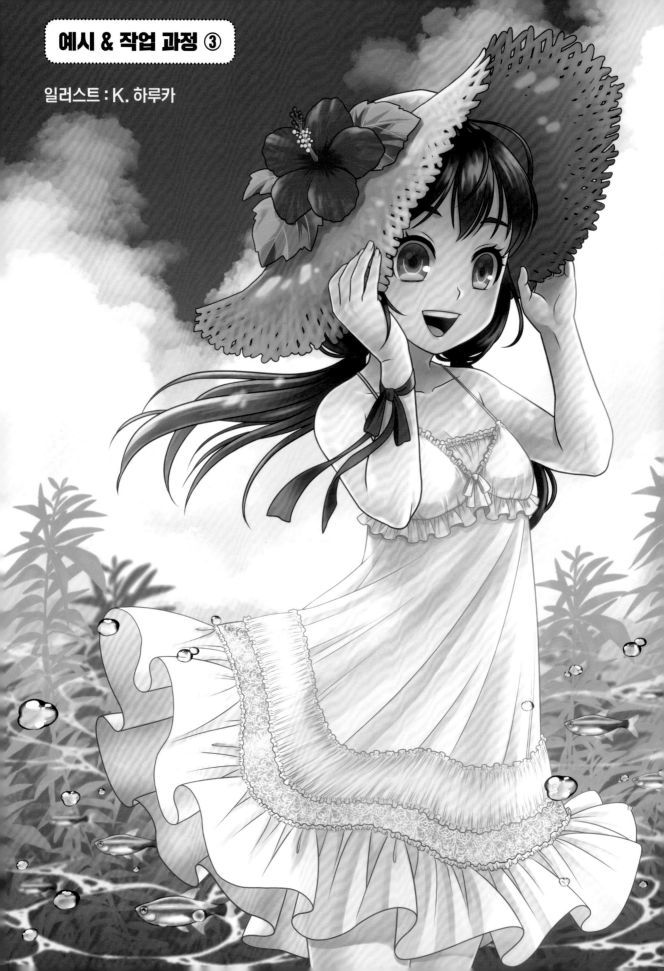

일러스트 : K. 하루카

1

2

게재 : 74페이지
타이틀 : 챙이 넓은 모자(가장자리 누르기)
파일명 : 074_01

「검은 머리와 흰 원피스」로 캐릭터의 이미지를 정했기 때문에 포즈를 기초로 대강 러프를 그립니다.

모자를 밀짚모자로 변경합니다. 포즈 그림의 모자 선을 기준으로 삼아 선을 덧그렸습니다.

3

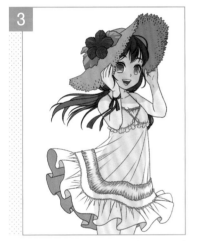

4

5

밑색을 칠합니다. 몸의 라인은 포즈의 선을 이용하였습니다.

붓 도구 등으로 대략적인 명암을 넣습니다. 기본적으로 애니메이션 채색을 한 다음 그라데이션을 넣었습니다.

배경을 그립니다. 인물이 오른쪽을 향해 있으니 파란색 밑색을 얹은 후에 푸른 하늘이 왼쪽 위편에 위치하도록 구름을 그립니다.

6

7

8

아래쪽에 수초를 그립니다. 수초 레이어를 세 개 정도 준비하여, 가장 안쪽(화면에서 먼 쪽) 레이어의 수초를 실루엣만 남긴 다음 살짝 흐리게 처리합니다.

수족관 분위기를 내고 싶어서 물을 표현하고 빨간색과 파란색 무늬가 들어간 열대어를 덧그렸습니다.

전체적으로 명암과 하이라이트를 넣고, 주선의 색을 변경하여 완성합니다.

일러스트 : 우치다 유키

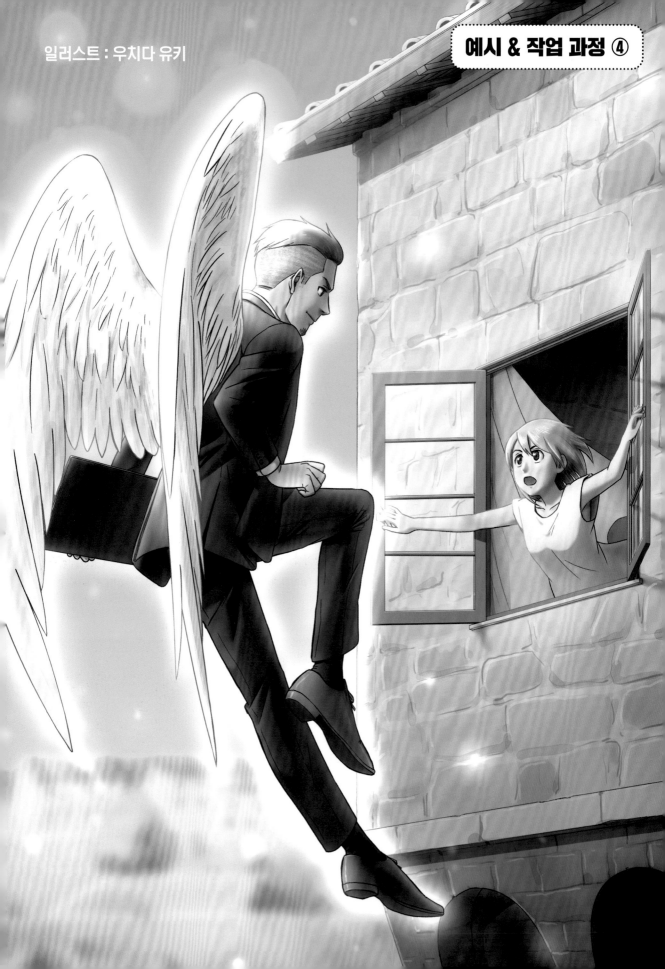

게재 : 115페이지
타이틀 : 양쪽으로 여는 창문
파일명 : 115_01

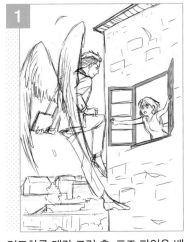

러프화를 대강 그린 후, 포즈 파일을 배치하여 세부적인 부분을 묘사합니다.

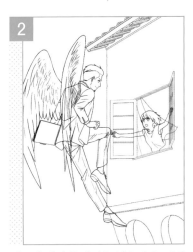

인물과 배경에 펜선을 넣습니다. 배경은 창틀을 기준으로 퍼스자 도구를 배치하여 그렸습니다.

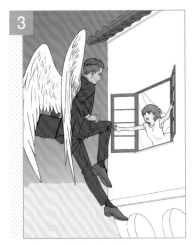

전체적으로 색을 넣습니다.

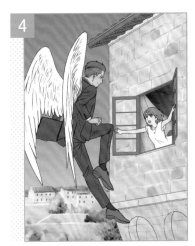

아래편의 먼 배경, 벽의 질감을 그려 넣습니다.

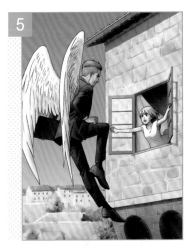

캐릭터와 배경에 그림자, 하이라이트를 넣어 입체감을 냅니다.

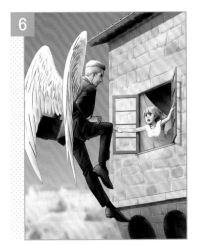

아래편 먼 배경은 필터 효과로 윤곽을 흐릿하게 만들고, 공기원근법을 감안하여 옅은 하늘색 레이어를 얹었습니다.

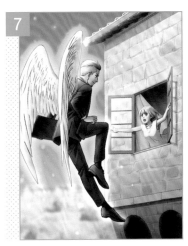

건물에 하이라이트를 넣고, 화면 제일 앞쪽 캐릭터에게 (레이어 합성 모드) 더하기(발광)으로 효과를 넣습니다.

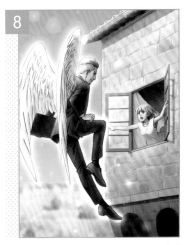

전체적으로 색상을 조정하여 마무리하면 완성입니다.

◆사용 허가

이 책 및 USB 메모리에 수록된 포즈 컷은 모두 자유롭게 트레이스 가능합니다. 이 책을 구매하신 분은 트레이스하거나 가공하는 등 원하는 대로 사용하실 수 있습니다. 저작권료나 2차 사용료는 발생하지 않습니다. 출처 표기도 필요 없습니다. 단 포즈 컷의 저작권은 집필한 일러스트레이터에게 귀속됩니다.

이것은 허용

- 이 책에 게재된 포즈 컷을 따라 그림(트레이스)
- USB 메모리에 수록된 포즈 컷을 디지털 만화·일러스트 원고에 붙여넣기하여 이용
- 옷이나 머리를 덧그려 오리지널 일러스트를 제작
- 제작한 일러스트를 동인지에 게재하거나 인터넷 등에 공개
- 이 책과 USB 메모리에 수록된 포즈 컷을 참고하여 상업용 만화 원고 혹은 상업지 게재용 일러스트를 제작

금지사항

USB 메모리 수록 데이터의 복제, 배포, 양도, 전매(되팔기)를 금지합니다(가공하여 전매하는 것도 삼가 주십시오). USB 메모리에 수록된 포즈 컷을 메인으로 하는 상품을 만들어 판매하거나, 이 책에 게재된 일러스트(표지와 권두 페이지, 칼럼, 해설 페이지의 예시)를 트레이스하는 것도 삼가 주십시오.

이것은 금지

- USB 메모리를 복사하여 친구에게 선물
- USB 메모리를 복사하여 무료로 배포하거나 유료로 판매
- USB 메모리의 데이터를 복사하여 인터넷에 업로드
- 포즈 컷이 아니라 일러스트 예시를 베껴서(트레이스) 인터넷에 공개
- 포즈 컷을 그대로 인쇄한 상품을 만들어 판매

알려드립니다

이 책에 실린 포즈는 시각적인 멋을 우선으로 하여 그린 그림입니다. 만화나 애니메이션 등 픽션에만 등장하는 무기를 든 자세, 격투 포즈 등도 있습니다. 실제 무기 사용법이나 무술 규정/규범과는 다른 포즈도 있으므로 양해해 주십시오.

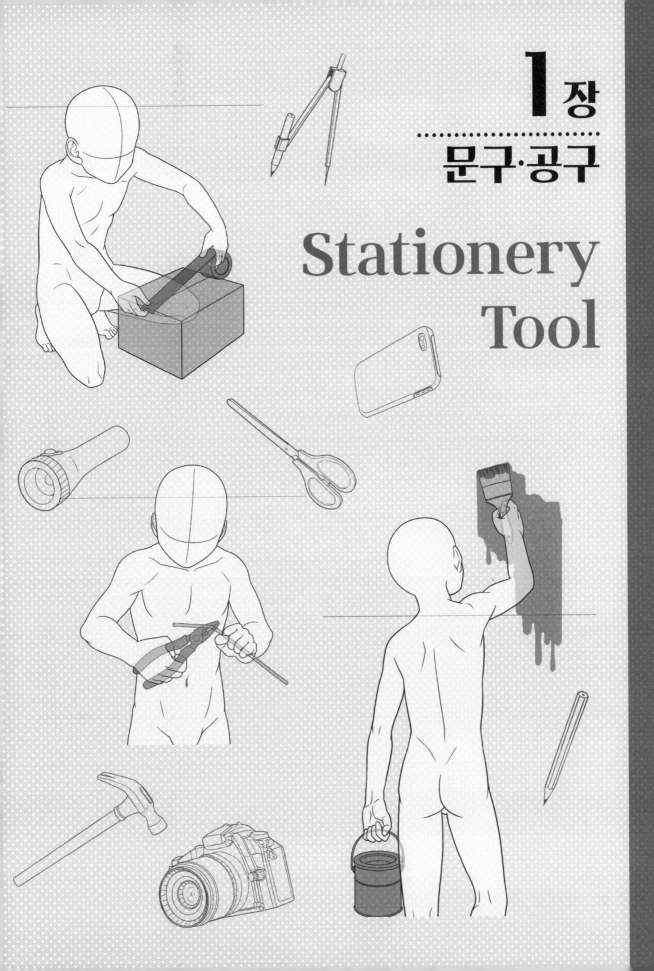

Stationery Tool

연필

USB »
jpg
psd
» Chapter1

「tool」 폴더에는 소품만 수록되어 있음)

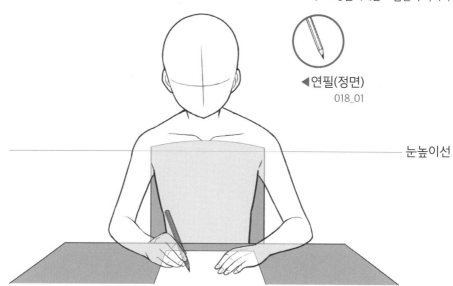

◀연필(정면)
018_01

눈높이선

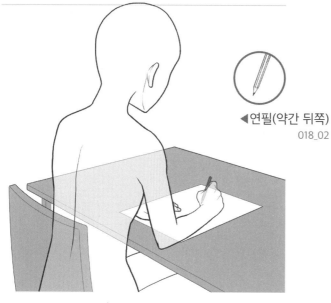

◀연필(약간 뒤쪽)
018_02

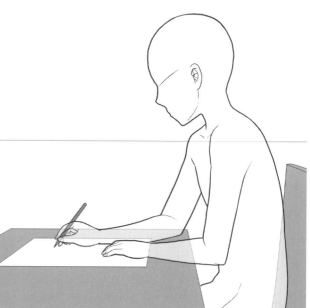

▶연필(옆)
018_03

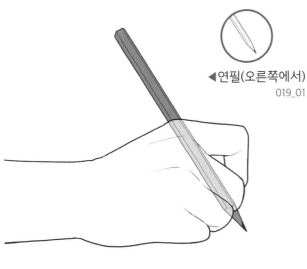

◀연필(오른쪽에서)
019_01

▼연필(정면)
019_02

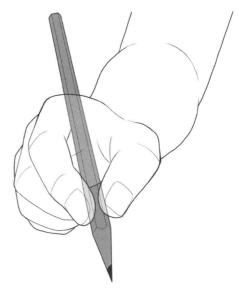

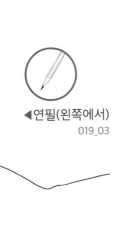

◀연필(왼쪽에서)
019_03

▼연필(위쪽)
019_04

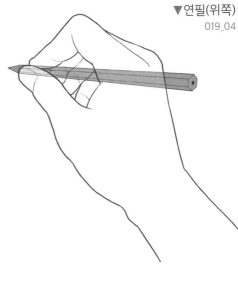

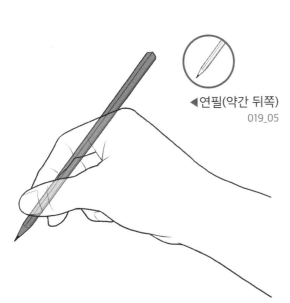

◀연필(약간 뒤쪽)
019_05

붓

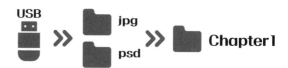

▶ 붓(캔버스에 그리기/옆)
020_01

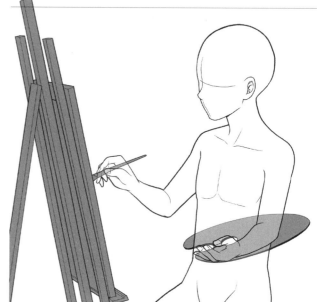

▼ 붓(캔버스에 그리기/정면)
020_02

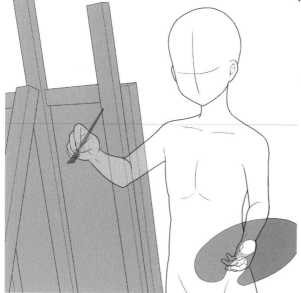

▼ 붓(캔버스에 그리기/뒤쪽)
020_03

1장 문구·공구

2장 요리·식사

3장 의류·가방

4장 미용·위생

5장 인테리어

6장 오락

7장 아웃도어·탈 것

▼붓(캔버스에 그리기/왼쪽)
021_01

▼붓(캔버스에 그리기/정면)
021_02

▼붓(캔버스에 그리기/오른쪽)
021_03

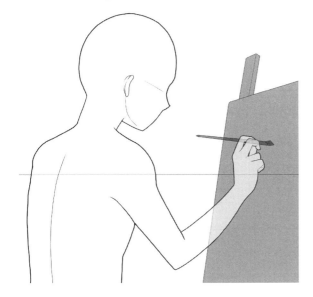

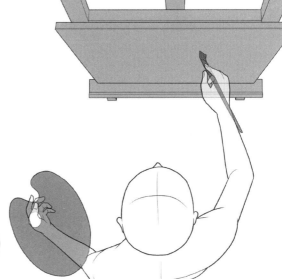

▶붓(캔버스에 그리기/바로 위쪽)
021_04

21

필기구

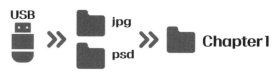

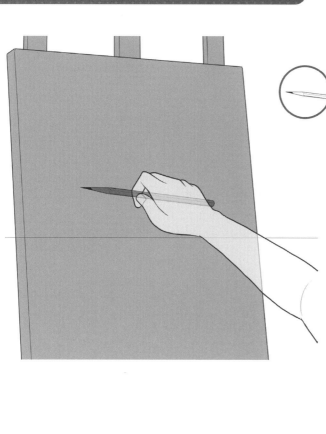

◀연필(데생할 때)
022_01

▼연필(귀에 끼우기)
022_02

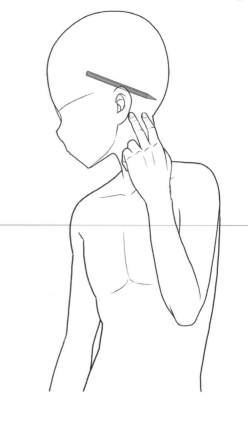

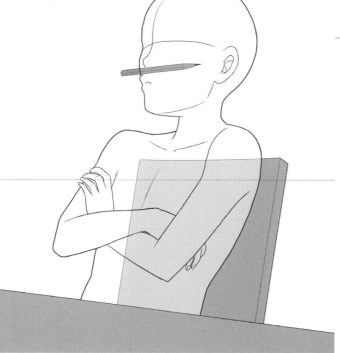

◀연필(코 아래에 끼우기)
022_03

▶샤프펜슬
(샤프심 누르기)
023_01

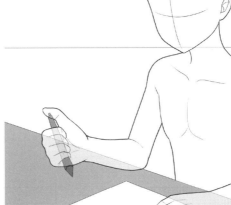

▼크레파스
(어린이가 쥐는 방식)
023_02

◀벼루(먹 갈기)
023_04

▲서예 붓
023_03

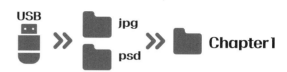

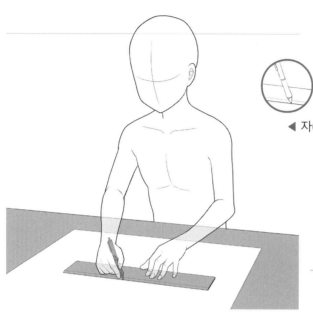

◀ 자(선 긋기)
024_01

▼ 컴퍼스
024_02

▼ 지우개
024_03

▶ 연필깎이
024_04

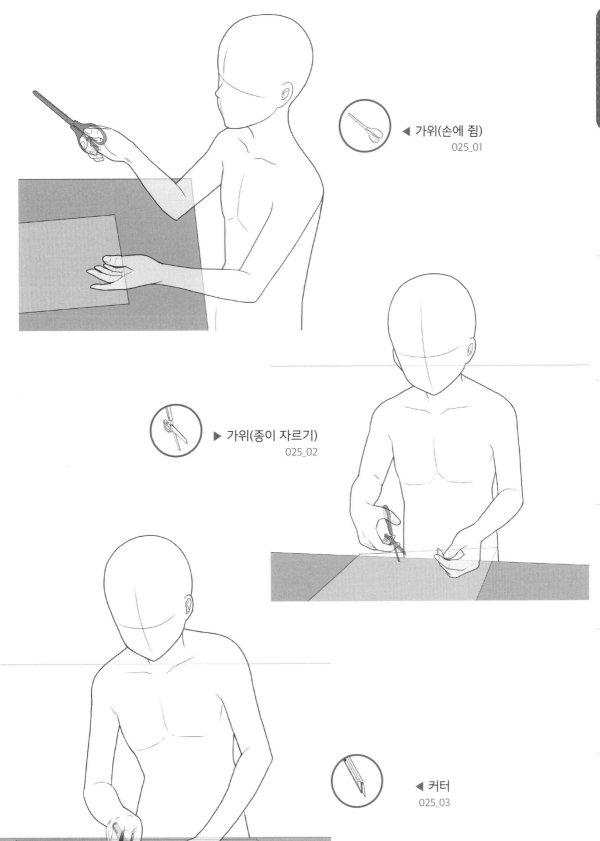

◀ 가위(손에 쥠)
025_01

▶ 가위(종이 자르기)
025_02

◀ 커터
025_03

◀ 호치키스
026_01

▼ 셀로판테이프(테이프 커터기)
026_02

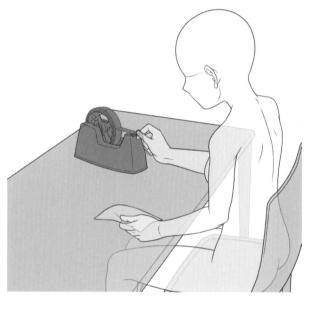

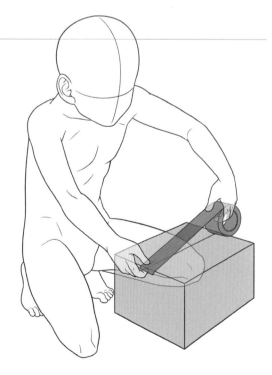

◀ 덕 테이프
026_03

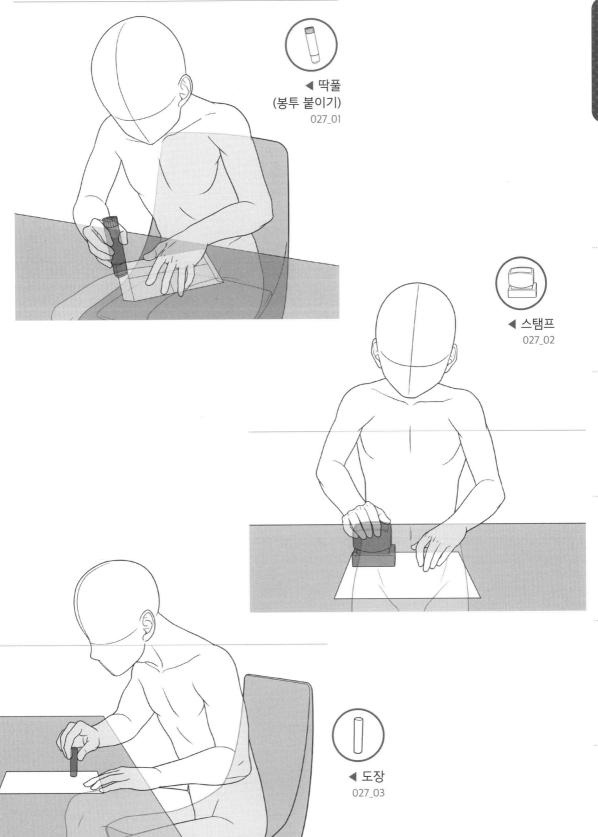

◀ 딱풀
(봉투 붙이기)
027_01

◀ 스탬프
027_02

◀ 도장
027_03

종이·페인트·스프레이

◀ 종이(접기)
028_01

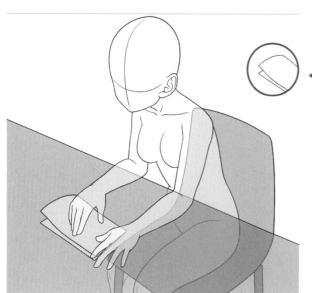

▼ 종이
(묶음 정리하기)
028_02

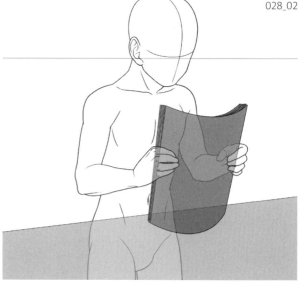

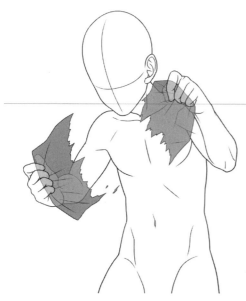

◀ 종이(두 손으로 찢기)
028_03

◀ 귀얄(페인트 칠하기)
029_01

▼ 스프레이(살충제 뿌리기)
029_02

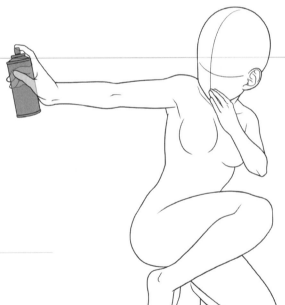

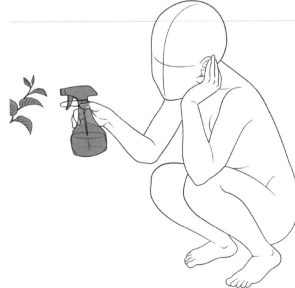

◀ 분무기
029_03

1장 문구·공구

2장 요리·식사

3장 의류·가방

4장 미용·위생

5장 인테리어

6장 오락

7장 아웃도어·탈 것

공구

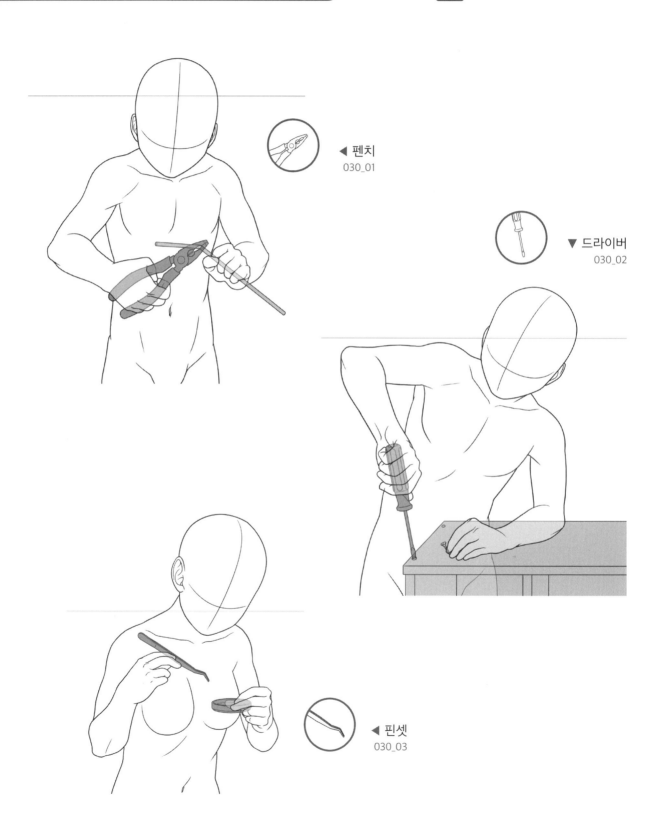

◀ 펜치
030_01

▼ 드라이버
030_02

◀ 핀셋
030_03

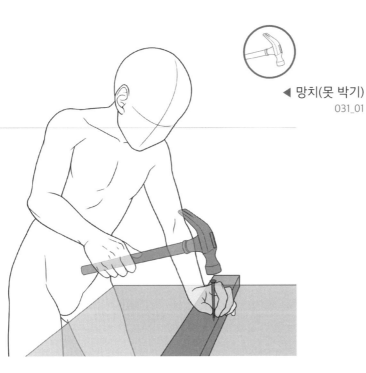

◀ 망치(못 박기)
031_01

▼ 대패
031_02

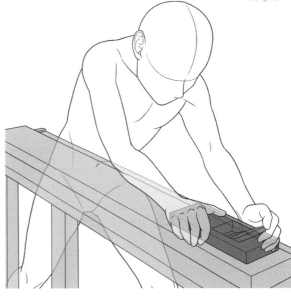

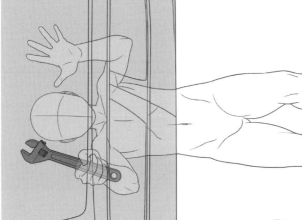

◀ 스패너(자동차 수리)
031_03

1장 문구·공구

2장 요리·식사

3장 의류·가방

4장 미용·위생

5장 인테리어

6장 오락

7장 아웃도어·탈 것

재봉 도구

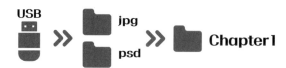
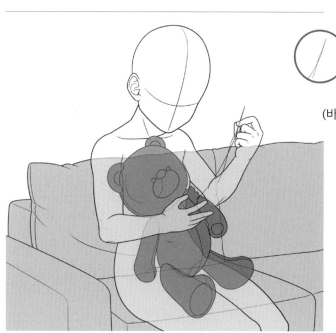

◀ 실과 바늘
(바늘로 꿰매기)
032_01

▼ 실과 바늘
(바늘귀에 실 꿰기)
032_02

◀ 뜨개질
032_03

◀ 쪽가위
033_01

▼ 자수
033_02

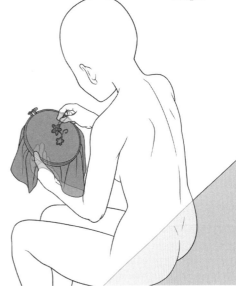

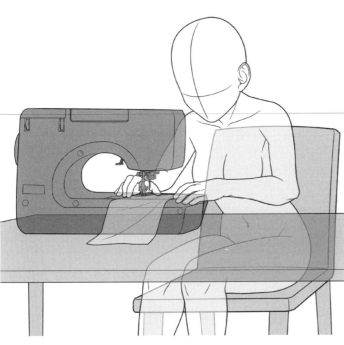

◀ 재봉틀
033_03

전화·시계

◀ 리모컨
(텔레비전 쪽 향하기)
034_01

▼ 전화(어깨에 끼우기)
034_03

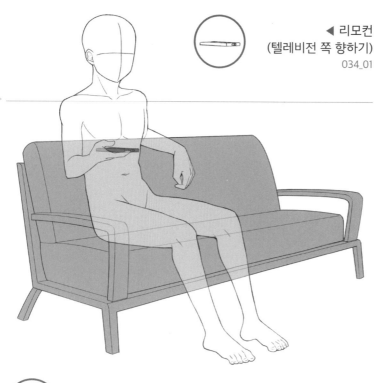

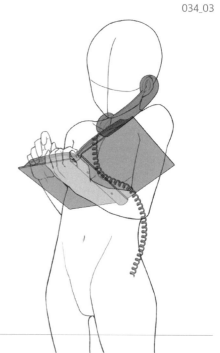

▼ 전화(버튼 누르기)
034_02

◀ 손전등
034_04

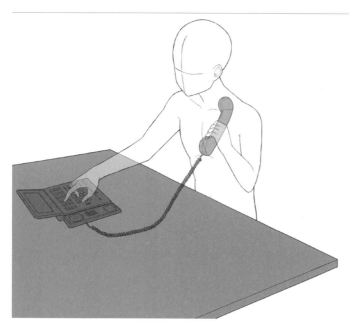

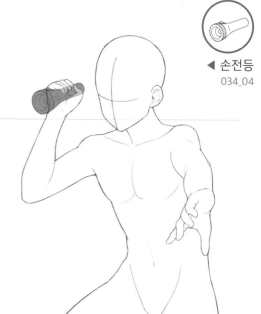

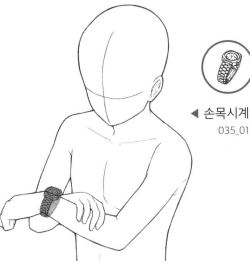

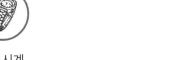
◀ 손목시계
035_01

▼ 회중시계
035_02

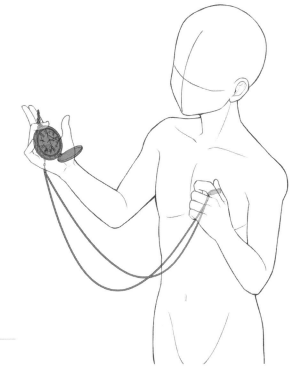

▼ 알람시계
(알람 맞추기)
035_03

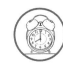
▶ 알람시계(알람 끄기)
035_04

1장 문구·공구

2장 요리·식사

3장 의류·가방

4장 미용·위생

5장 인테리어

6장 오락

7장 아웃도어·탈 것

전자기기

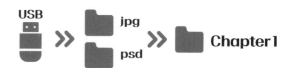
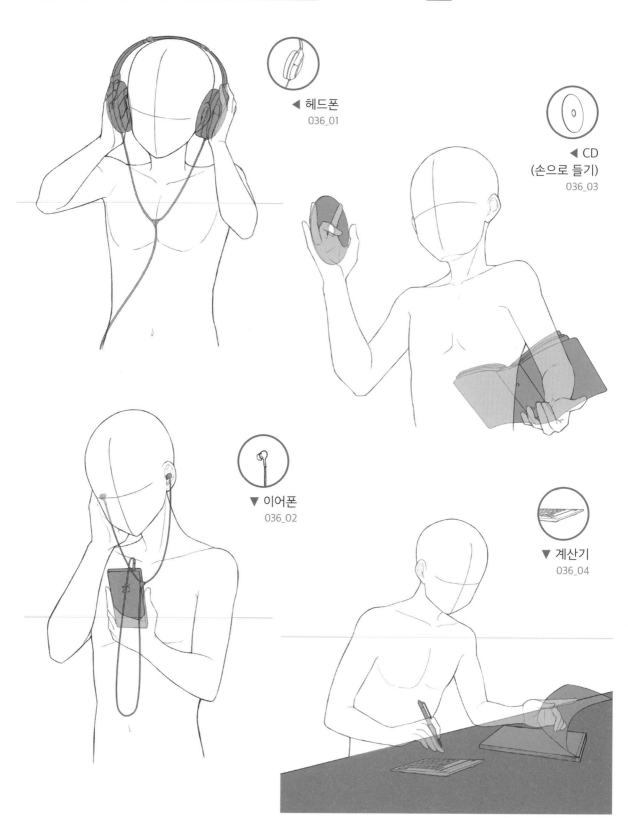

◀ 헤드폰
036_01

◀ CD
(손으로 들기)
036_03

▼ 이어폰
036_02

▼ 계산기
036_04

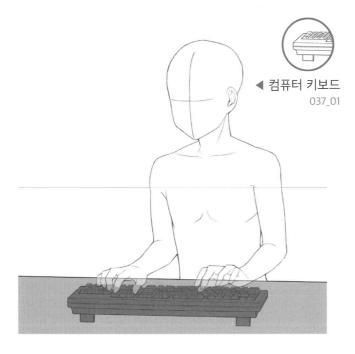

◀ 컴퓨터 키보드
037_01

1장 문구·공구

2장 요리·식사

3장 의류·가방

4장 미용·위생

5장 인테리어

6장 오락

7장 아웃도어·탈 것

▼ 노트북
(무릎에 얹기)
037_03

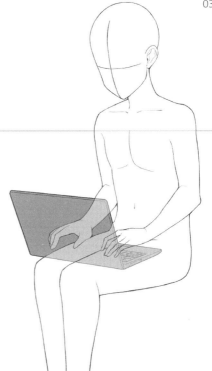

▼ 컴퓨터 마우스
037_02

▼ 태블릿 037_04

37

스마트폰·카메라

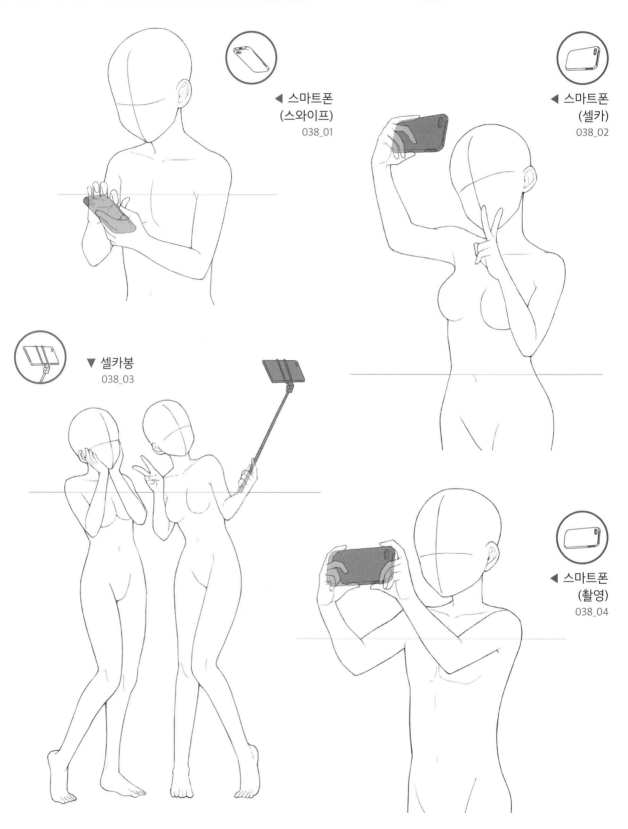

◀ 스마트폰
(스와이프)
038_01

◀ 스마트폰
(셀카)
038_02

▼ 셀카봉
038_03

◀ 스마트폰
(촬영)
038_04

◀ DSLR
039_01

▼ 카메라
(삼각대 이용)
039_02

◀ 비디오카메라
039_03

1장 문구·공구

2장 요리·식사

3장 의류·가방

4장 미용·위생

5장 인테리어

6장 오락

7장 아웃도어·탈 것

이 책에는 포즈, 물건과 함께 눈높이선이 그려져 있습니다.
특별히 그려져 있지 않은 것은 눈높이선의 위치가 상당히 높거나… 혹은 매우 낮을 때입니다. 여기서 우리는 눈높이선은 무엇인지, 어떻게 사용해야 하는지를 알아보겠습니다.

눈높이선이란…

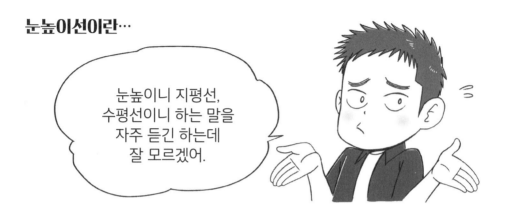

눈높이니 지평선,
수평선이니 하는 말을
자주 듣긴 하는데
잘 모르겠어.

잘 모르겠다는 분이 많을 것입니다.
만약 그러시다면 스마트폰 카메라를 켜서 눈앞에 있는 것
(컵이든 지우개든 뭐든 좋습니다)을 찍어보세요.

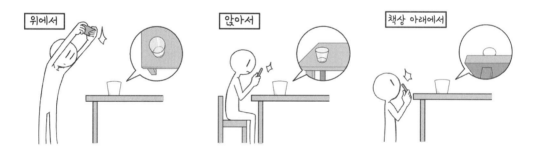

일어서서 스마트폰을 높게 들고 사진을 찍었을 때, 앉아서 찍었을 때, 책상이나 테이블에 바짝 붙어 찍었을 때 제각각 보이는 방향이 달라집니다. 여러분은 전체를 찍거나 역동적으로 찍고 싶어서 앵글을 바꾸어 촬영하려고 할지도 모릅니다.
아주 당연하다고 생각하실지도 모르겠지만

눈높이선은 그 앵글로 찍을 때의 카메라의 높이를 의미합니다.

요리·식사

Cooking
Meal

젓가락

USB >> jpg / psd >> Chapter2

(「tool」 폴더에는 소품만 수록되어 있음)

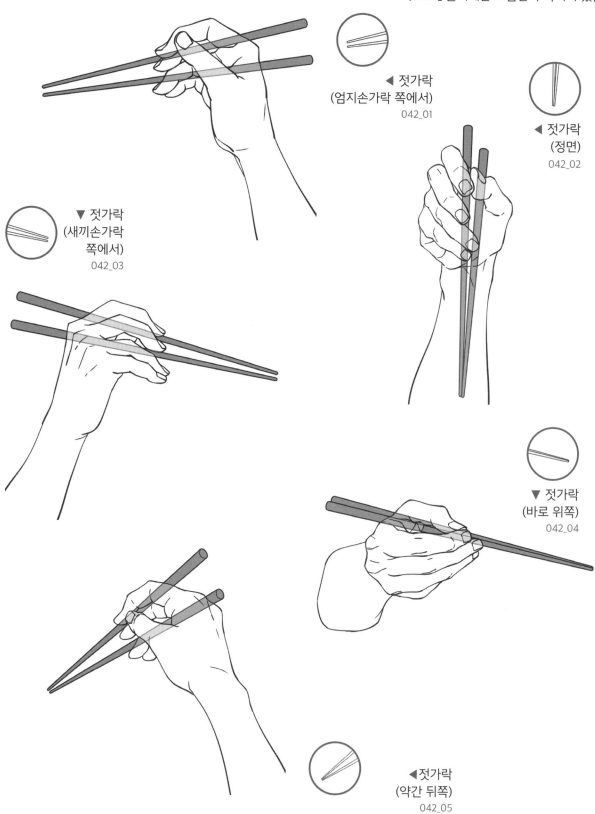

◀ 젓가락
(엄지손가락 쪽에서)
042_01

◀ 젓가락
(정면)
042_02

▼ 젓가락
(새끼손가락
쪽에서)
042_03

▼ 젓가락
(바로 위쪽)
042_04

◀젓가락
(약간 뒤쪽)
042_05

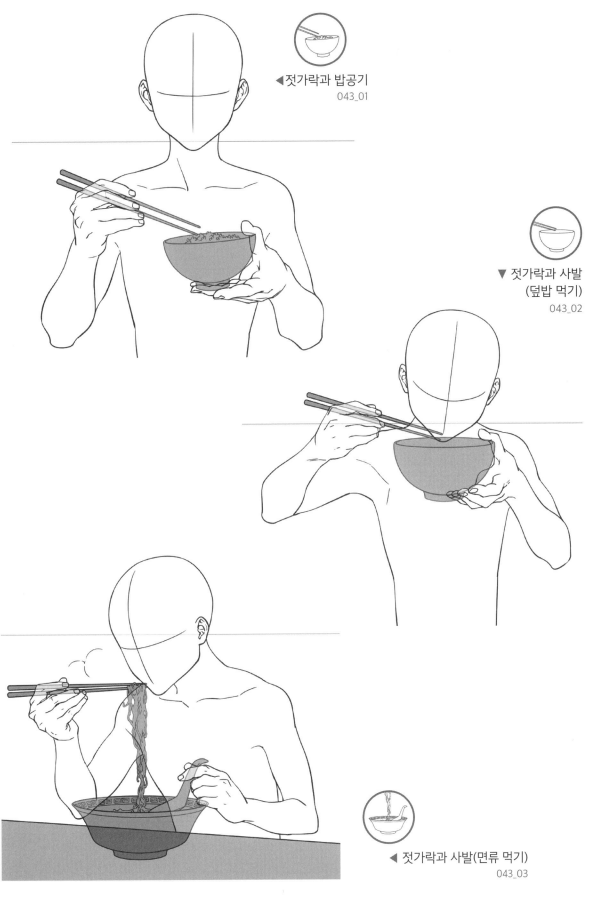

◀ 젓가락과 밥공기
043_01

▼ 젓가락과 사발
(덮밥 먹기)
043_02

◀ 젓가락과 사발(면류 먹기)
043_03

나이프·포크·스푼

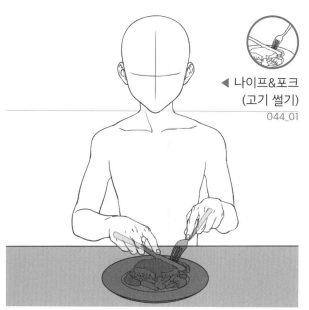

◀ 나이프&포크
(고기 썰기)
044_01

▼ 포크
(꽂은 음식 입에 넣기)
044_02

▼ 포크
(파스타 감아 먹기)
044_03

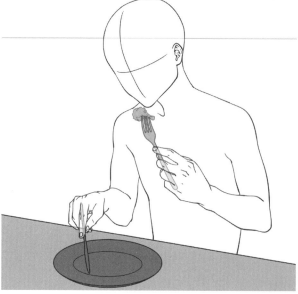

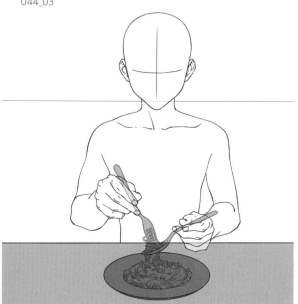

▶ 스푼
(스프
떠먹기)
045_01

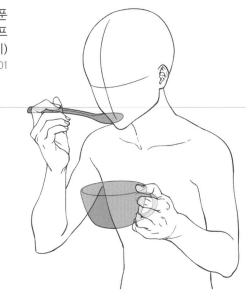

▼ 스푼
(파르페 먹기)
045_02

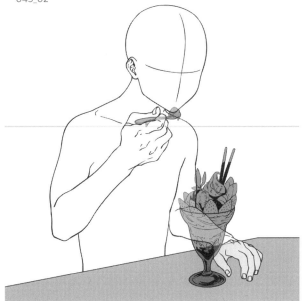

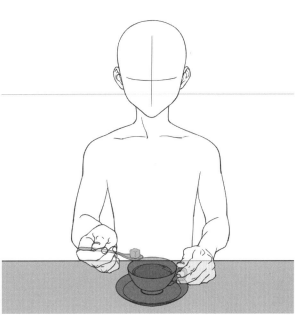

▲ 티스푼
(설탕 떠넣기)
045_03

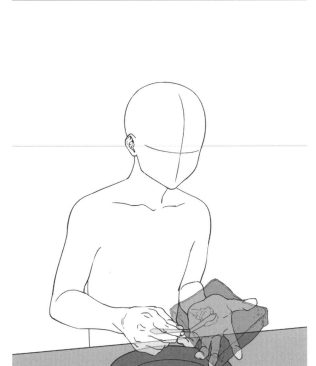

◀ 버터나이프
(토스트 위에 버터 바르기)
045_04

1장 문구·공구

2장 요리·식사

3장 의류·가방

4장 미용·위생

5장 인테리어

6장 오락

7장 아웃도어·탈것

컵·머그

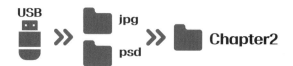

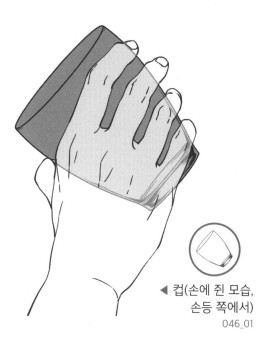

◀ 컵(손에 쥔 모습,
손등 쪽에서)
046_01

▼ 컵(손에 쥔 모습,
손바닥 쪽에서)
046_02

▼ 컵(손에 쥔 모습,
상대방의 정면 쪽에서)
046_03

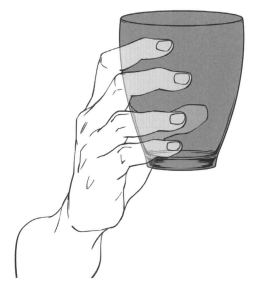

▶ 컵(두 손으로 들기)
046_04

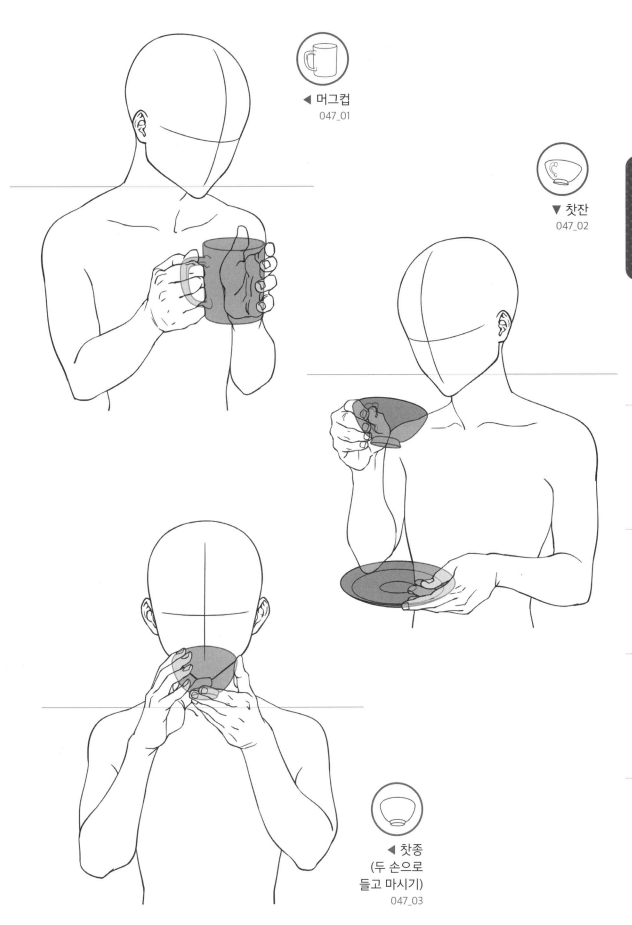

◀ 머그컵
047_01

▼ 찻잔
047_02

◀ 찻종
(두 손으로
들고 마시기)
047_03

유리잔

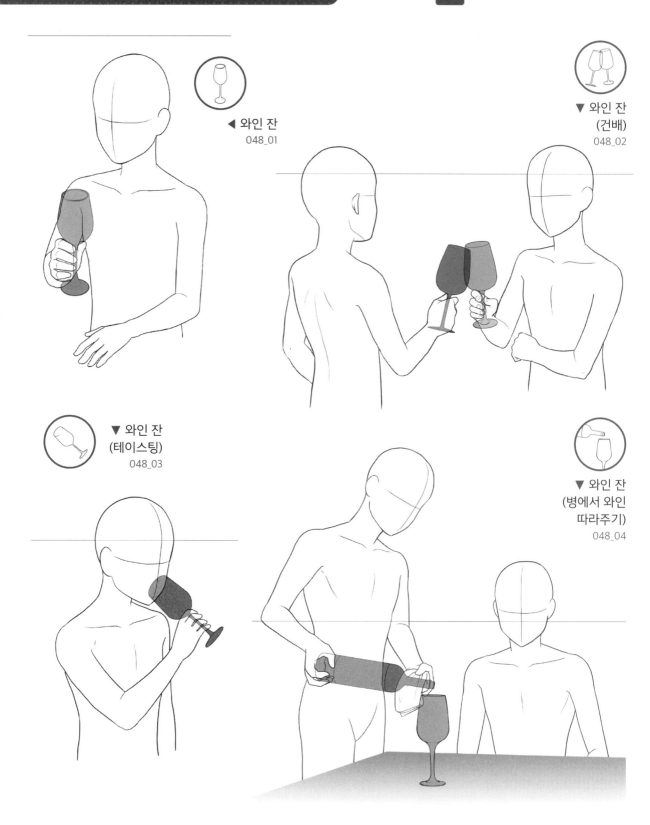

◀ 와인 잔
048_01

▼ 와인 잔
(건배)
048_02

▼ 와인 잔
(테이스팅)
048_03

▼ 와인 잔
(병에서 와인
따라주기)
048_04

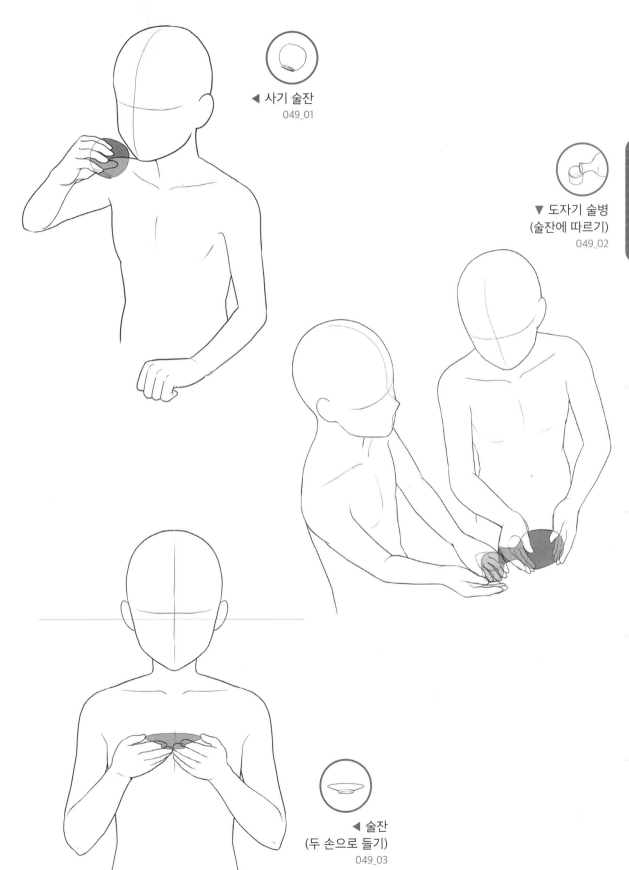

◀ 사기 술잔
049_01

▼ 도자기 술병
(술잔에 따르기)
049_02

◀ 술잔
(두 손으로 들기)
049_03

1장 문구·공구

2장 요리·식사

3장 의류·가방

4장 미용·위생

5장 인테리어

6장 오락

7장 아웃도어·탈 것

맥주잔·페트병·캔

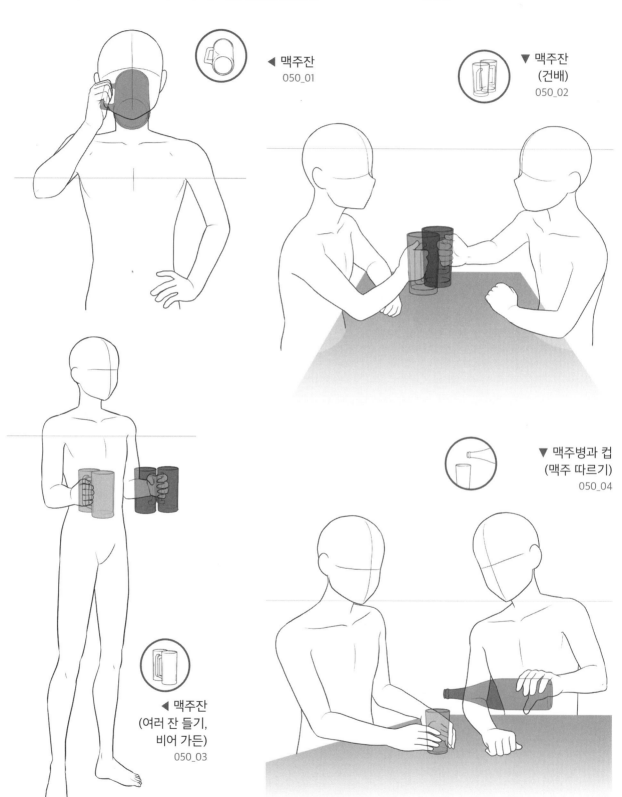

◀ 맥주잔
050_01

▼ 맥주잔
(건배)
050_02

▼ 맥주병과 컵
(맥주 따르기)
050_04

◀ 맥주잔
(여러 잔 들기,
비어 가든)
050_03

▶ 페트병
051_01

▼ 캔 음료
051_02

▶ 캔 음료(캔뚜껑 따기)
051_03

1장 문구·공구

2장 요리·식사

3장 의류·가방

4장 미용·위생

5장 인테리어

6장 오락

7장 아웃도어·탈 것

주전자·전기 포트

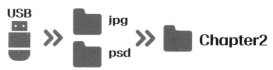

USB >> jpg psd >> Chapter2

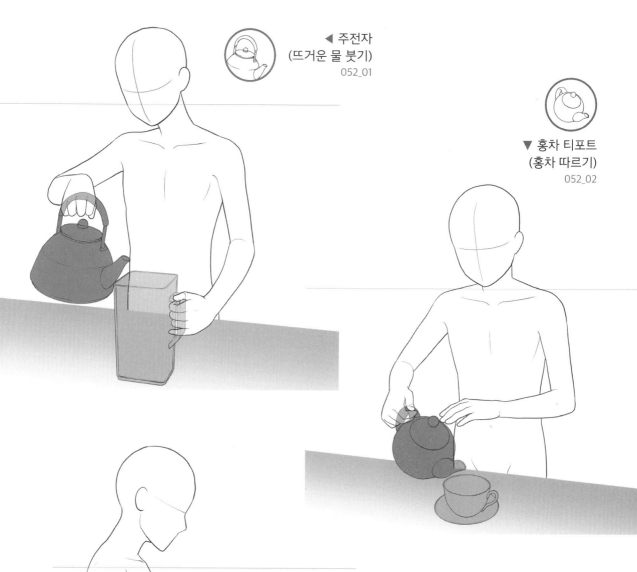

◀ 주전자
(뜨거운 물 붓기)
052_01

▼ 홍차 티포트
(홍차 따르기)
052_02

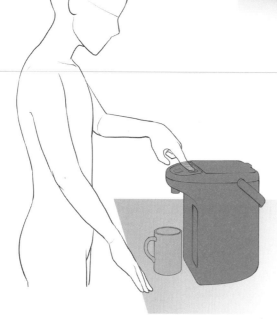

◀ 전기 포트
(뜨거운 물 붓기)
052_03

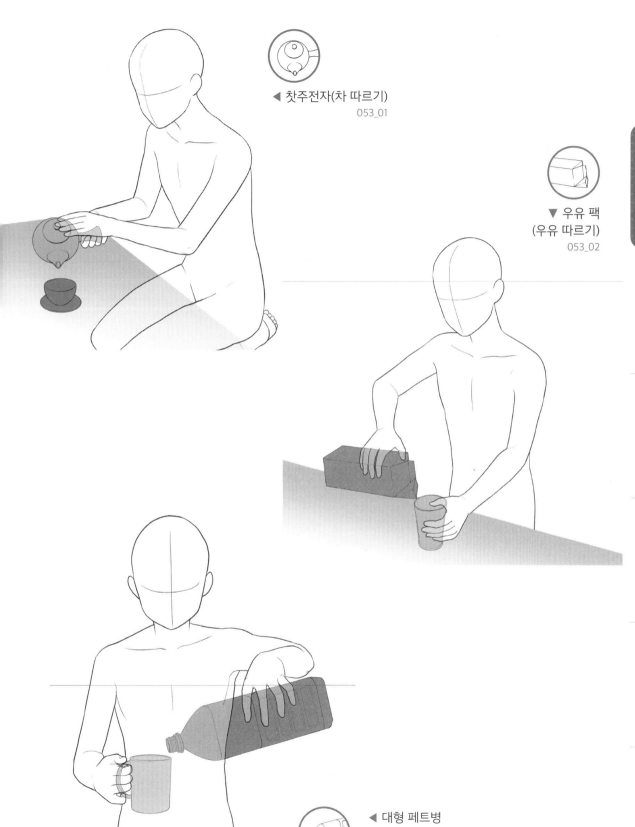

◀ 찻주전자(차 따르기)
053_01

▼ 우유 팩
(우유 따르기)
053_02

◀ 대형 페트병
(음료 따르기)
053_03

1장 문구·공구

2장 요리·식사

3장 의류·가방

4장 미용·위생

5장 인테리어

6장 오락

7장 아웃도어·탈 것

식칼·나이프

USB >> jpg psd >> Chapter2

◀ 식칼
(도마 위에서 썰기)
054_01

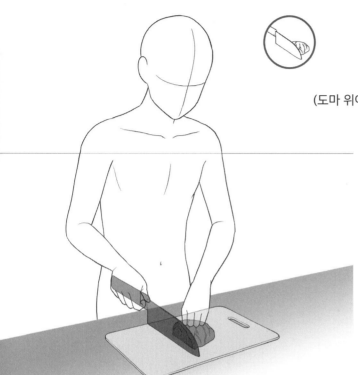

▼ 식칼
(사과 껍질 깎기)
054_02

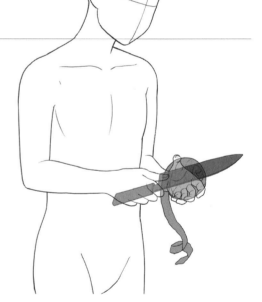

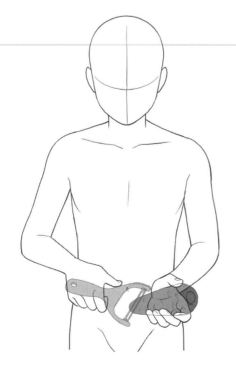

◀ 필러
054_03

◀ 나이프
(옆으로 썰기)
055_01

▼ 나이프
(케이크 자르기)
055_02

1장 문구·공구

2장 요리·식사

3장 의류·가방

4장 미용·위생

5장 인테리어

6장 오락

7장 아웃도어·탈것

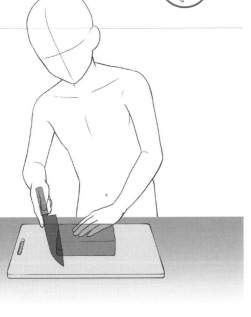

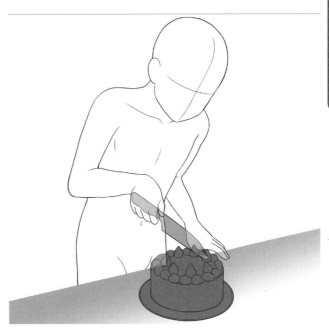

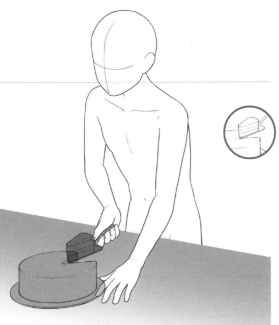

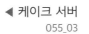
◀ 케이크 서버
055_03

▶ 케이크 서버
(케이크 접시에 덜기)
055_04

조리도구1

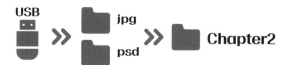

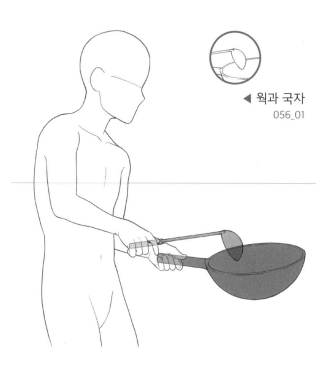

◀ 웍과 국자
056_01

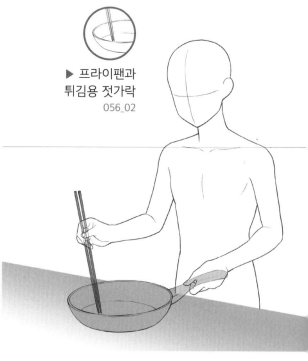

▶ 프라이팬과
튀김용 젓가락
056_02

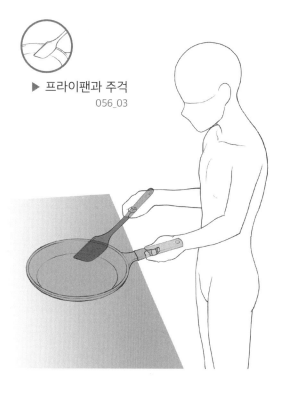

▶ 프라이팬과 주걱
056_03

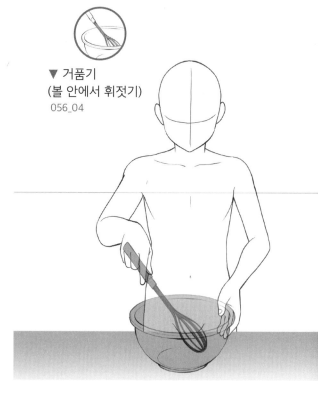

▼ 거품기
(볼 안에서 휘젓기)
056_04

◀ 밀대(반죽 밀기)
057_01

1장 문구·공구

2장 요리·식사

3장 의류·가방

4장 미용·위생

5장 인테리어

6장 오락

7장 아웃도어·탈 것

▼ 쿠키 모양틀
(모양 찍기)
057_02

◀ 전자레인지
(문 열고 식기 넣기)
057_03

조리도구2

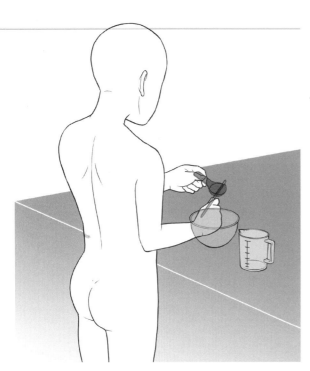

◀ 계량스푼
058_01

▼ 볼(쌀 씻기)
058_02

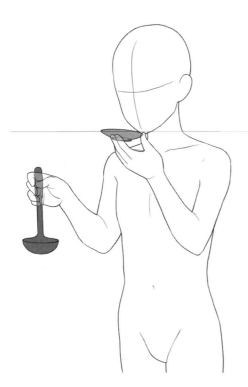

◀ 작은 접시로 맛보기
058_03

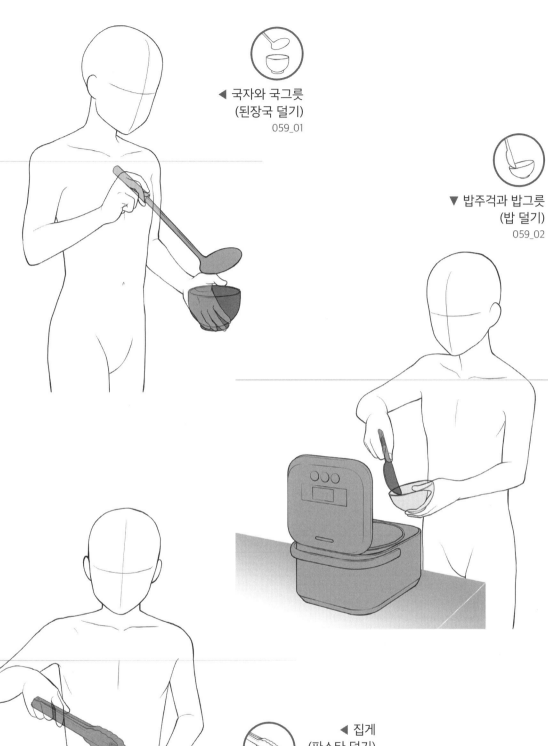

◀ 국자와 국그릇
(된장국 덜기)
059_01

▼ 밥주걱과 밥그릇
(밥 덜기)
059_02

◀ 집게
(파스타 덜기)
059_03

1장 문구·공구

2장 요리·식사

3장 의류·가방

4장 미용·위생

5장 인테리어

6장 오락

7장 아웃도어 탈 것

상차림·간 맞추기

USB » jpg psd » Chapter2

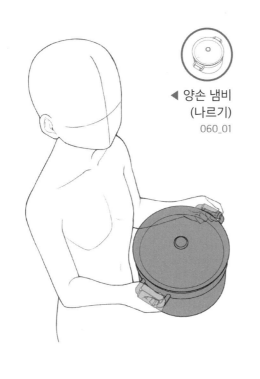

◀ 양손 냄비
(나르기)
060_01

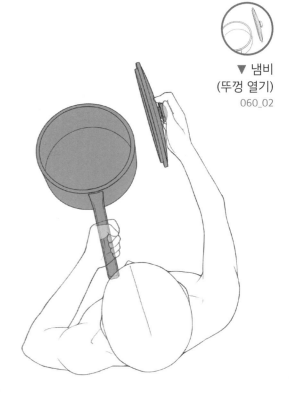

▼ 냄비
(뚜껑 열기)
060_02

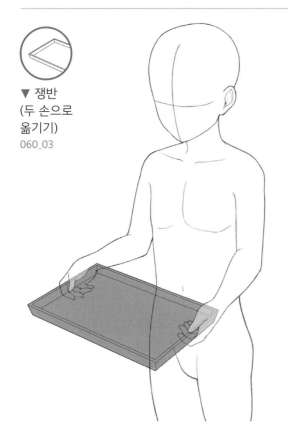

▼ 쟁반
(두 손으로
옮기기)
060_03

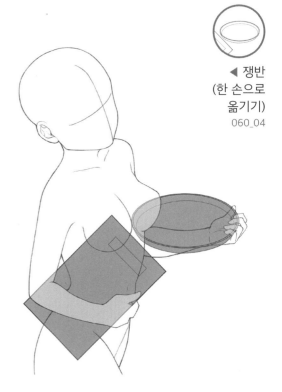

◀ 쟁반
(한 손으로
옮기기)
060_04

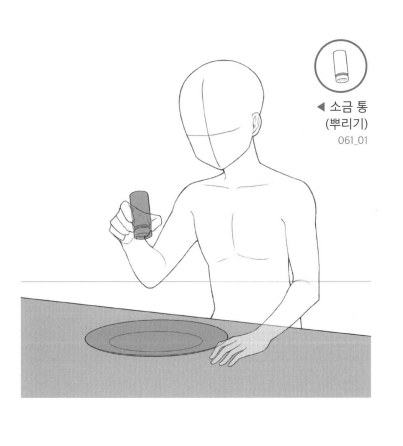

◀ 소금 통
(뿌리기)
061_01

▼ 후추 그라인더
(굵게 갈아 뿌리기)
061_02

▼ 케첩
061_03

병따개·뒷정리

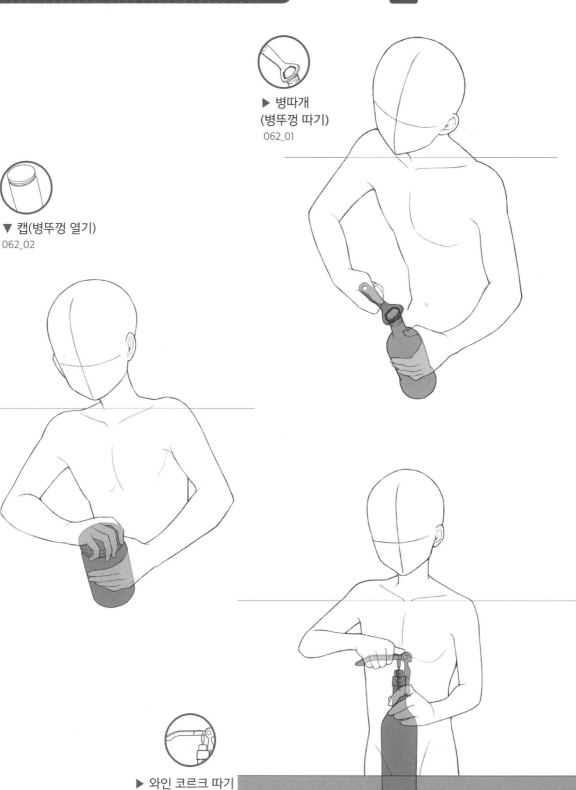

▶ 병따개
(병뚜껑 따기)
062_01

▼ 캡(병뚜껑 열기)
062_02

▶ 와인 코르크 따기
062_03

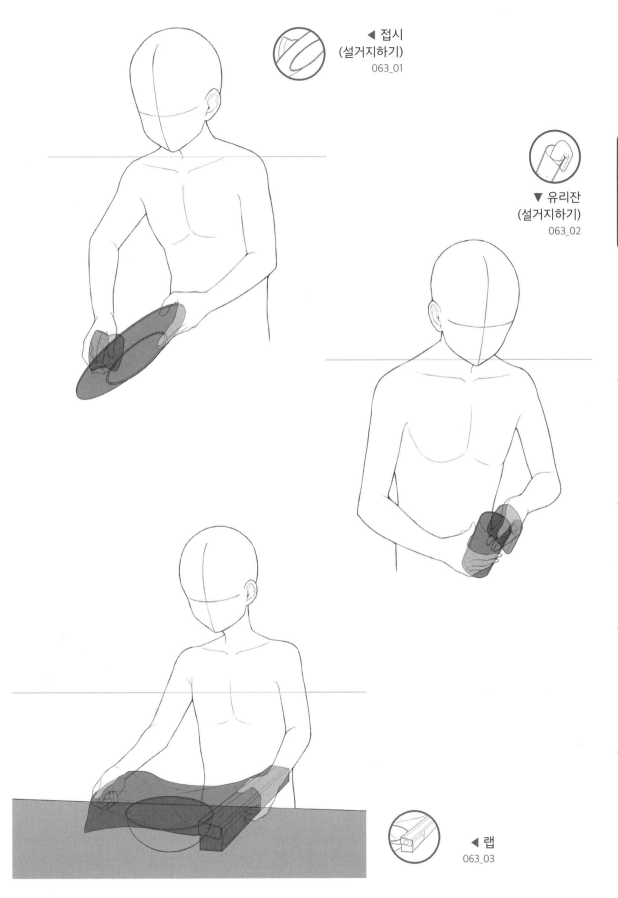

◀ 접시
(설거지하기)
063_01

▼ 유리잔
(설거지하기)
063_02

◀ 랩
063_03

그림을 그릴 때 눈높이선을 의식하면 어떻게 될까?

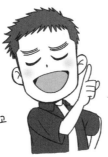

카메라의 위치라는 건 이해가 되지만…

그런 걸 투시도법이라고 하잖아

눈높이선은 배경을 그릴 때나 필요한 거 아니야?

그렇지 않습니다!
스마트폰으로 인물 사진을 찍을 때, 인물과 배경은 스마트폰(카메라)의 위치에 따라 마찬가지로 앵글이 달라지지요. 하나의 그림이나 사진을 찍고 있는 카메라는 하나이므로, 배경, 인물과는 상관 없이 눈높이선은 화면 위에 하나밖에 없습니다.

그럼 어떻게 활용하면 될까요?

(눈높이선을 기준으로)옷자락 방향을 맞추면 포즈가 자연스러워집니다!

음? 뭔가 이상한데…

눈높이선

눈높이선을 의식하기!!

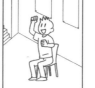

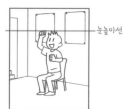

눈높이선

캐릭터가 서 있는 모습이나 실내에 있는 모습을 그렸을 때 위화감을 느낀 적은 없나요? 눈높이선을 이해하면 그런 「위화감」을 해소할 수 있답니다.

Clothing
Bags

남성복

USB ≫ jpg / psd ≫ Chapter3

(「tool」 폴더에는 소품만 수록되어 있음)

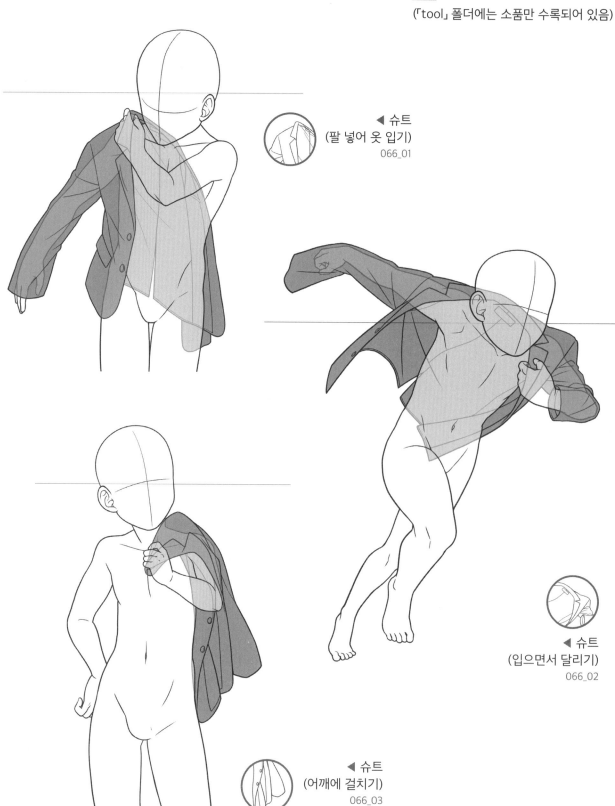

◀ 슈트
(팔 넣어 옷 입기)
066_01

◀ 슈트
(입으면서 달리기)
066_02

◀ 슈트
(어깨에 걸치기)
066_03

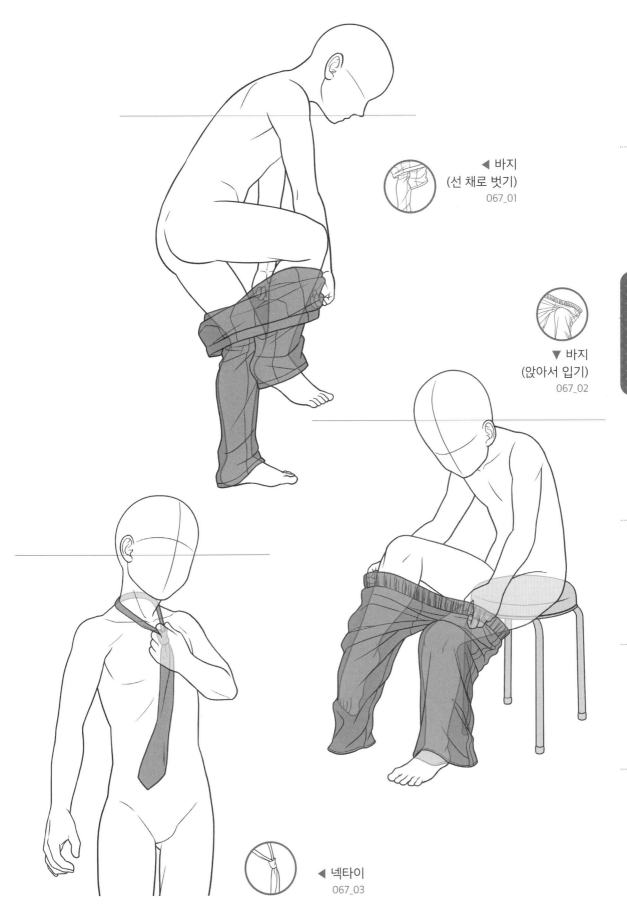

1장 문구·공구

2장 요리·식사

3장 의류·가방

4장 미용·위생

5장 인테리어

6장 오락

7장 아웃도어·탈것

◀ 바지
(선 채로 벗기)
067_01

▼ 바지
(앉아서 입기)
067_02

◀ 넥타이
067_03

여성복

USB »» jpg / psd »» Chapter3

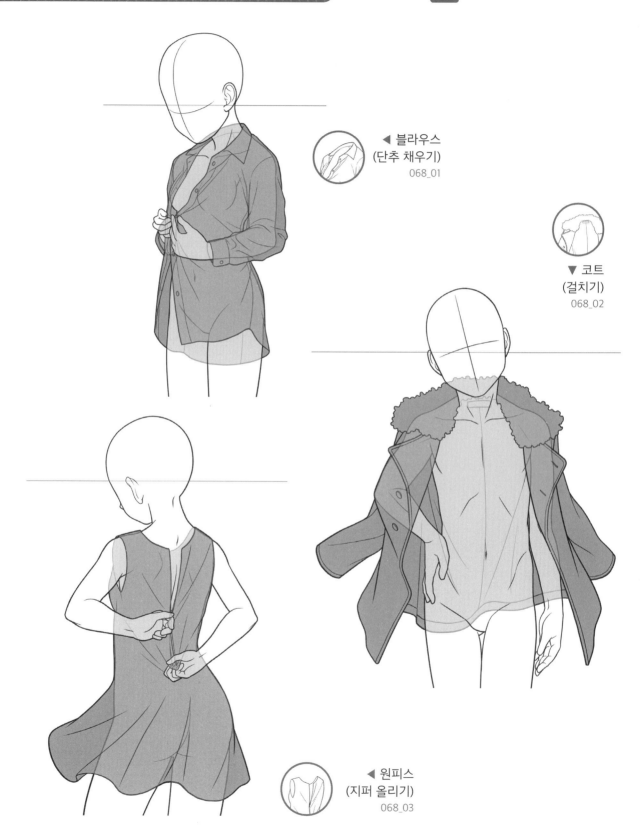

◀ 블라우스
(단추 채우기)
068_01

▼ 코트
(걸치기)
068_02

◀ 원피스
(지퍼 올리기)
068_03

◀ 스커트
(허리 훅 잠그기)
069_01

▼ 유카타
(팔 넣어 옷 입기)
069_02

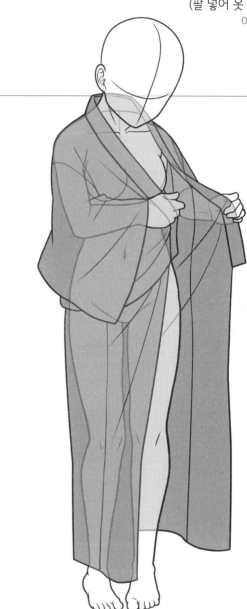

◀ 유카타
(허리띠 매기)
069_03

1장 문구·공구

2장 요리·식사

3장 의류·가방

4장 미용·위생

5장 인테리어

6장 오락

7장 아웃도어·탈 것

속옷

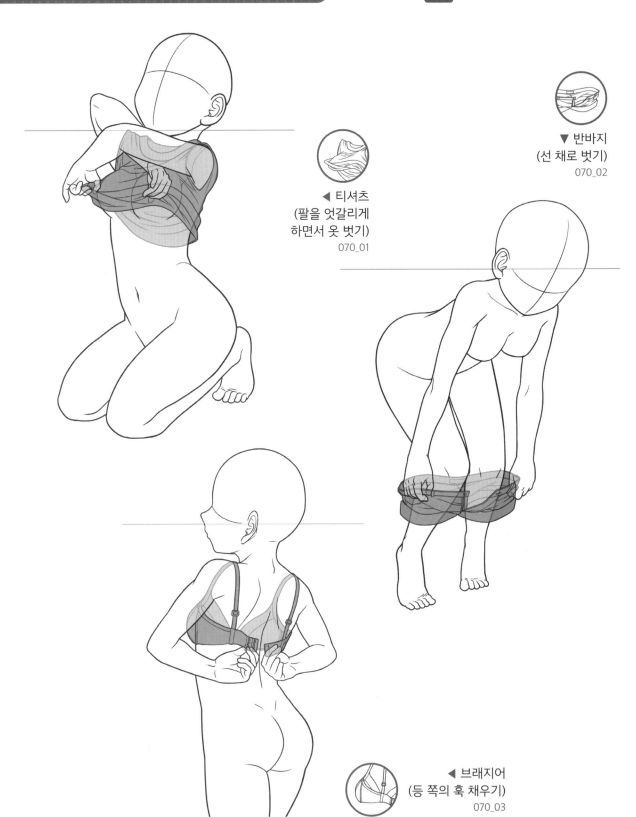

▼ 반바지
(선 채로 벗기)
070_02

◀ 티셔츠
(팔을 엇갈리게
하면서 옷 벗기)
070_01

◀ 브래지어
(등 쪽의 훅 채우기)
070_03

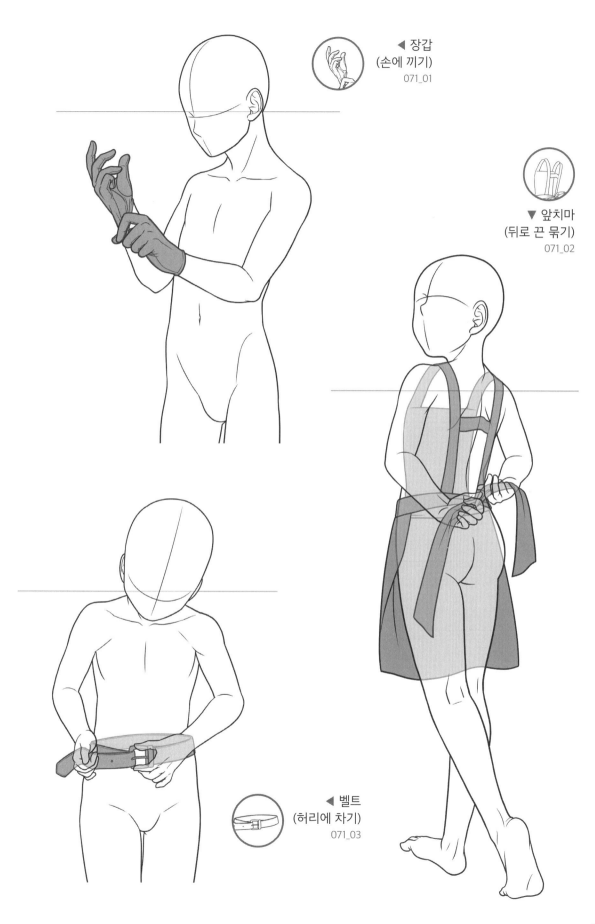

◀ 장갑
(손에 끼기)
071_01

▼ 앞치마
(뒤로 끈 묶기)
071_02

◀ 벨트
(허리에 차기)
071_03

1장 문구·공구

2장 요리·식사

3장 의류·가방

4장 미용·위생

5장 인테리어

6장 오락

7장 아웃도어·탈 것

신발·양말

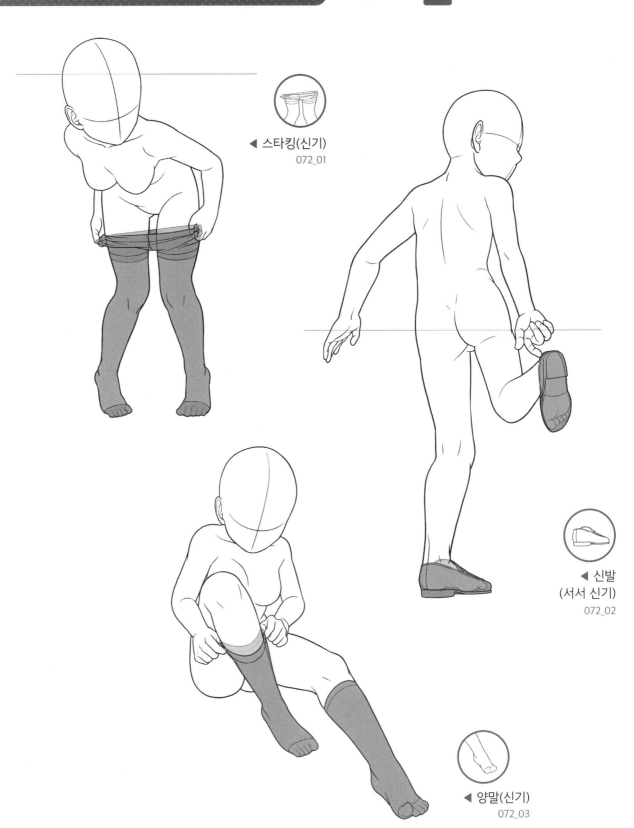

◀ 스타킹(신기)
072_01

◀ 신발
(서서 신기)
072_02

◀ 양말(신기)
072_03

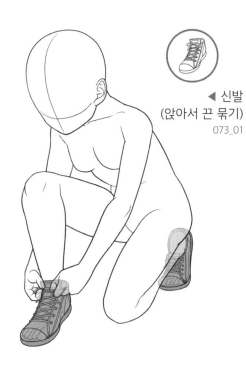

◀ 신발
(앉아서 끈 묶기)
073_01

▼ 하이힐(앉아서 신기)
073_02

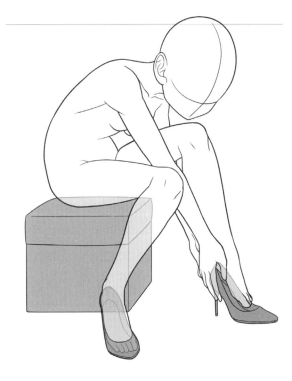

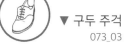

▼ 구두 주걱
073_03

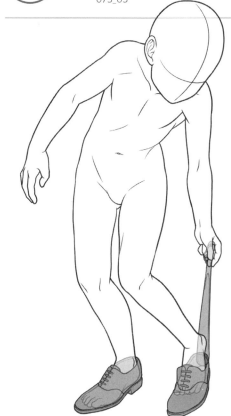

▶ 부츠(앉아서 신기)
073_04

1장 문구·공구

2장 요리·식사

3장 의류·가방

4장 미용·위생

5장 인테리어

6장 오락

7장 아웃도어·탈 것

모자

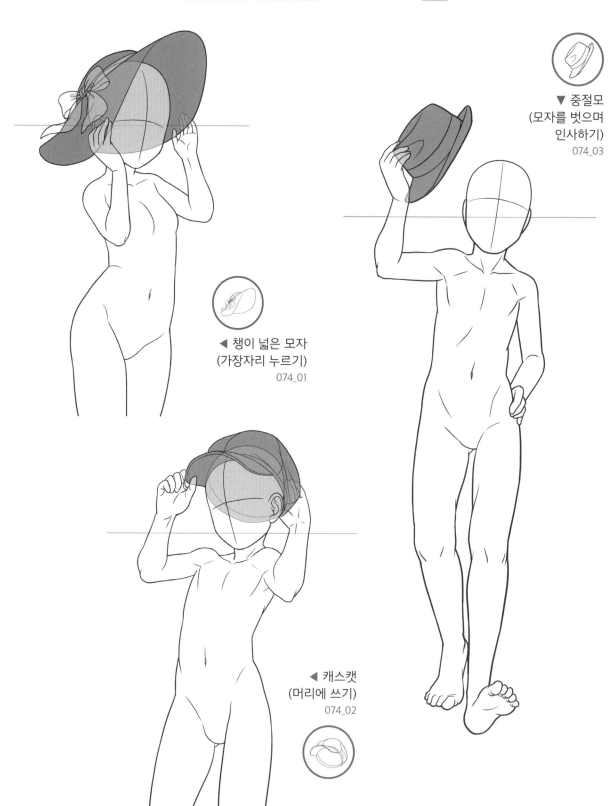

▲ 중절모
(모자를 벗으며
인사하기)
074_03

◀ 챙이 넓은 모자
(가장자리 누르기)
074_01

◀ 캐스캣
(머리에 쓰기)
074_02

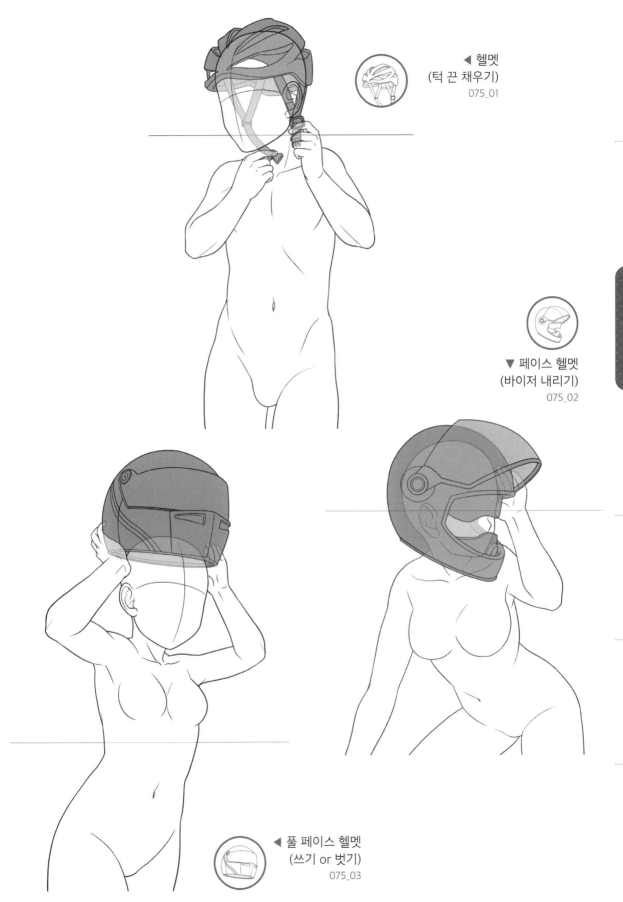

◀ 헬멧
(턱 끈 채우기)
075_01

▼ 페이스 헬멧
(바이저 내리기)
075_02

◀ 풀 페이스 헬멧
(쓰기 or 벗기)
075_03

1장 문구·공구

2장 요리·식사

3장 의류·가방

4장 미용·위생

5장 인테리어

6장 오락

7장 아웃도어·탈 것

지갑·흡연 도구

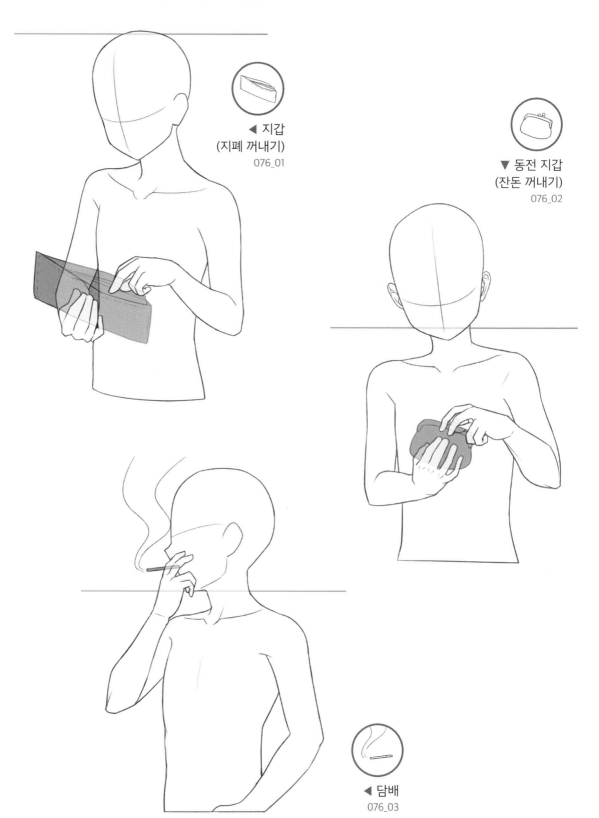

◀ 지갑
(지폐 꺼내기)
076_01

▼ 동전 지갑
(잔돈 꺼내기)
076_02

◀ 담배
076_03

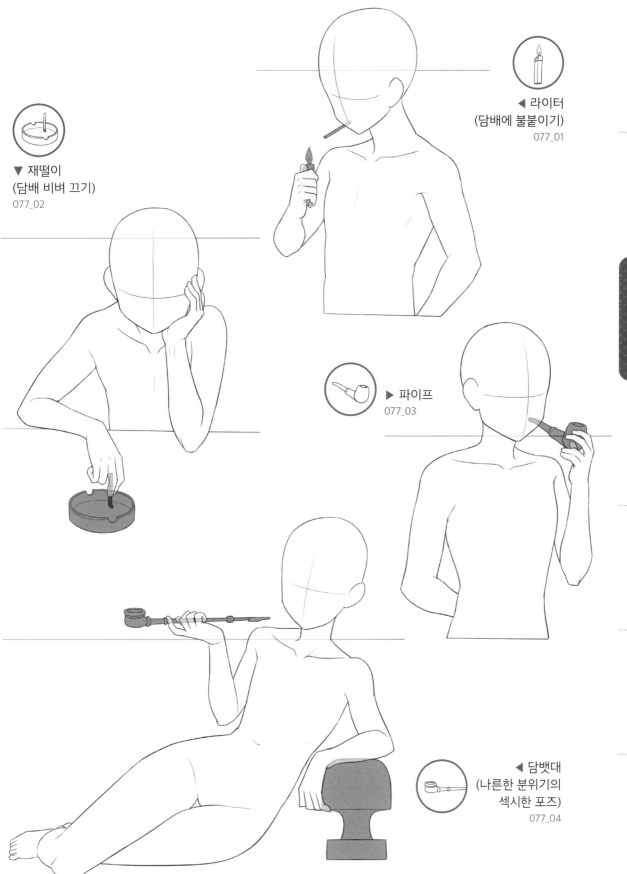

▼ 재떨이
(담배 비벼 끄기)
077_02

◀ 라이터
(담배에 불붙이기)
077_01

▶ 파이프
077_03

◀ 담뱃대
(나른한 분위기의
섹시한 포즈)
077_04

1장 문구·공구

2장 요리·식사

3장 의류·가방

4장 미용·위생

5장 인테리어

6장 오락

7장 아웃도어·탈 것

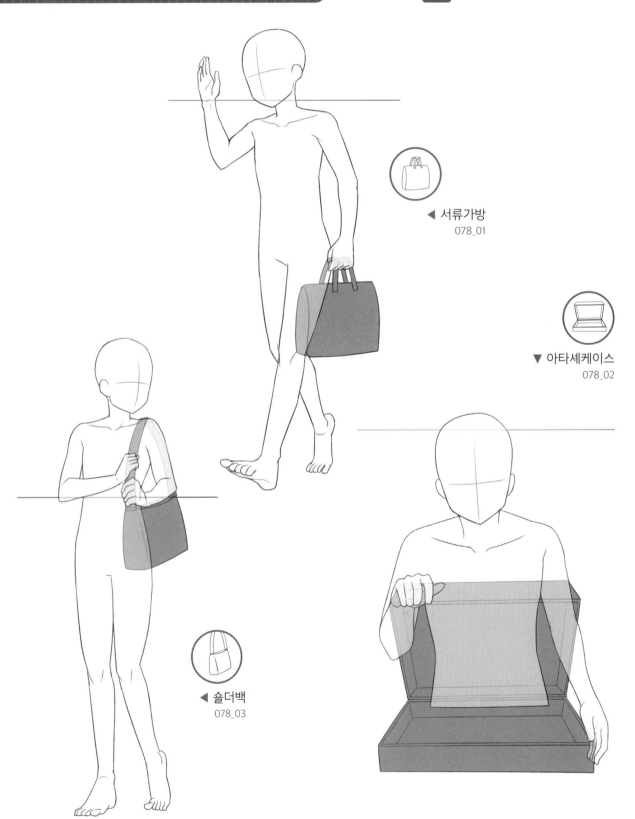

▶ 서류가방
078_01

▶ 아타셰케이스
078_02

◀ 숄더백
078_03

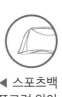

◀ 스포츠백
(쪼그려 앉아
가방 안 뒤적이기)
079_01

▼ 핸드백
079_02

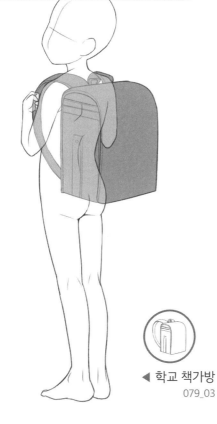

◀ 학교 책가방
079_03

1장 문구·공구

2장 요리·식사

3장 의류·가방

4장 미용·위생

5장 인테리어

6장 오락

7장 아웃도어·탈 것

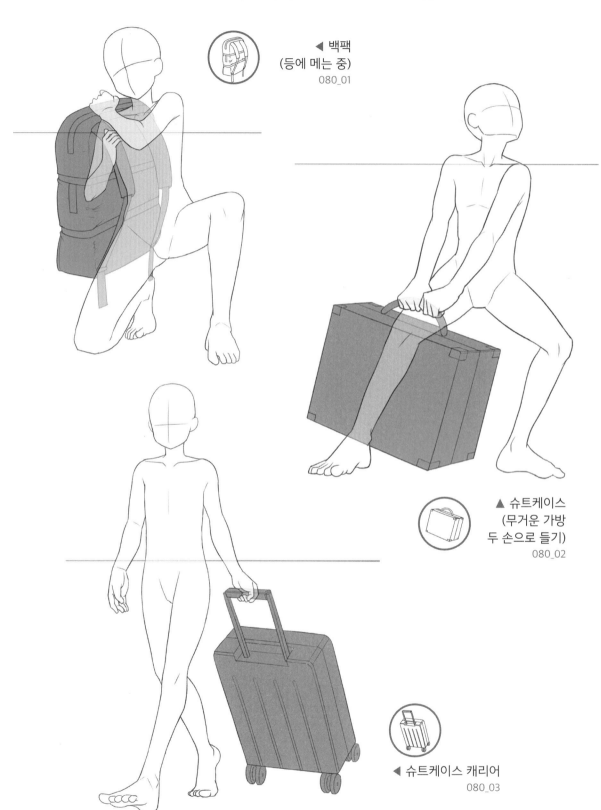

◀ 백팩
(등에 메는 중)
080_01

▲ 슈트케이스
(무거운 가방
두 손으로 들기)
080_02

◀ 슈트케이스 캐리어
080_03

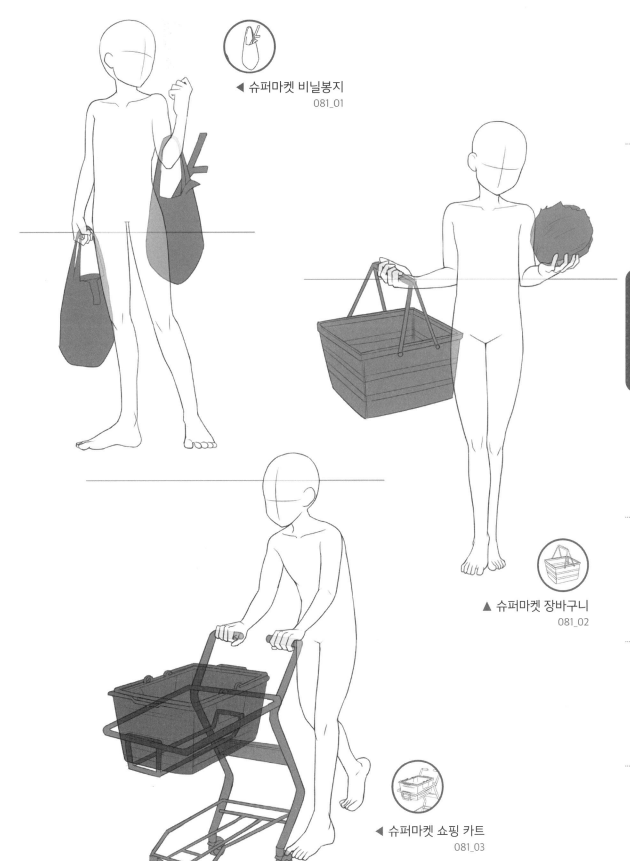

▶ 슈퍼마켓 비닐봉지
081_01

▲ 슈퍼마켓 장바구니
081_02

◀ 슈퍼마켓 쇼핑 카트
081_03

1장 문구·공구

2장 요리·식사

3장 의류·가방

4장 미용·위생

5장 인테리어

6장 오락

7장 아웃도어·탈 것

어렵게 느껴지기 쉬운 위에서 내려다볼 때(하이 앵글)와 아래에서 올려다볼 때(로 앵글). 각 앵글에서 나타나는 특징을 이해하면 그림을 더욱 자연스럽고 쉽게 그릴 수 있습니다.

얼굴의 굴곡을 파악해 봅시다.

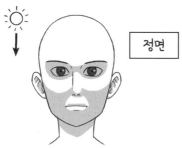

정면

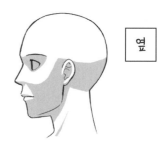

옆

사진이나 거울로 본 자신의 얼굴, 혹은 피규어 등을 참고해 봅시다.

특징을 파악하면 채색할 때 명암과 하이라이트를 효과적으로 넣을 수 있습니다.

아래에서 올려다볼 때의 얼굴

바로 아래

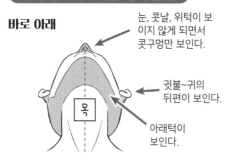

눈, 콧날, 위턱이 보이지 않게 되면서 콧구멍만 보인다.

귓불~귀의 뒤편이 보인다.

목

아래턱이 보인다.

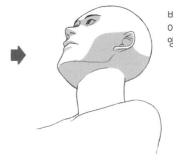

비스듬히 아래쪽에서의 앵글일 때

위에서 내려다볼 때의 얼굴(머리)

바로 위쪽

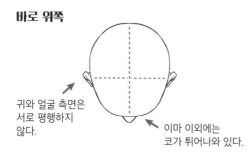

귀와 얼굴 측면은 서로 평행하지 않다.

이마 이외에는 코가 튀어나와 있다.

약간 정면 느낌의 앵글일 때

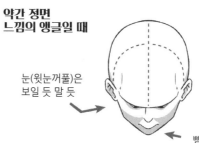

눈(윗눈꺼풀)은 보일 듯 말 듯

빰과 위턱이 보인다.

사물을 입체적으로 표현하는 것이 어렵게 느껴지는 사람은 잘 그리는 사람은 어떤 방식으로 표현하는지를 찾아 따라해보며 윤곽 그리는 법을 다양하게 익혀보도록 합시다. 그러면서 「이 선은 무엇을 표현하고 있는가」를 고찰하는 것이 그림 실력을 키우는 데 큰 도움이 됩니다.

4장
미용·위생

Beauty
Hygiene

액세서리·네일 아트

USB »» jpg / psd »» Chapter4

「tool」 폴더에는 소품만 수록되어 있음)

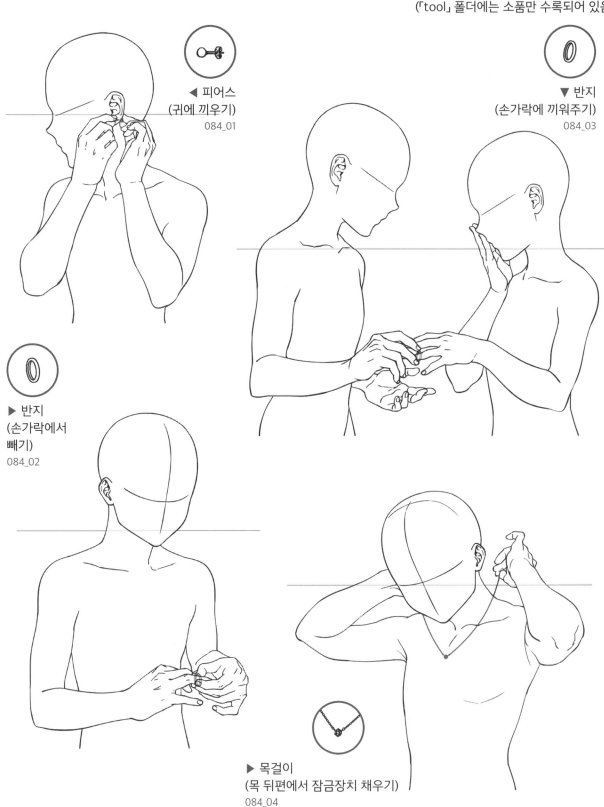

◀ 피어스
(귀에 끼우기)
084_01

▼ 반지
(손가락에 끼워주기)
084_03

▶ 반지
(손가락에서
빼기)
084_02

▶ 목걸이
(목 뒤편에서 잠금장치 채우기)
084_04

1장 문구·공구

2장 요리·식사

3장 의류·가방

4장 미용·위생

5장 인테리어

6장 오락

7장 아웃도어·탈것

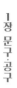

◀ 매니큐어
085_01

▼ 매니큐어
(호호 불어 말리기)
085_02

◀ 페디큐어
085_03

화장도구·헤어 스타일링1

USB » jpg psd » Chapter4

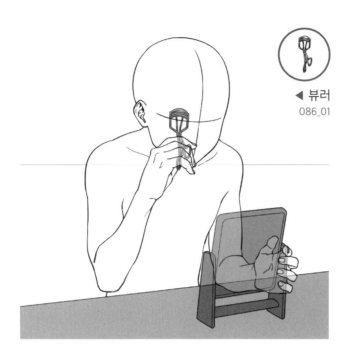

◀ 뷰러
086_01

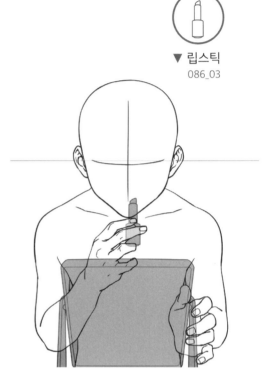

▼ 립스틱
086_03

▶ 마스카라
086_02

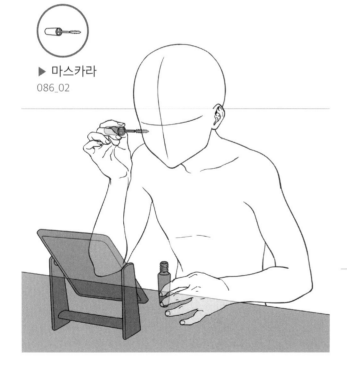

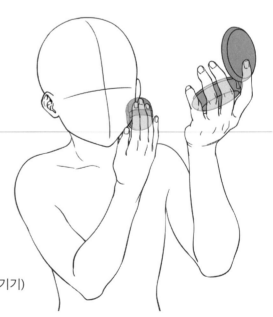

 ▶ 콤팩트
(퍼프로 두들기기)
086_04

86

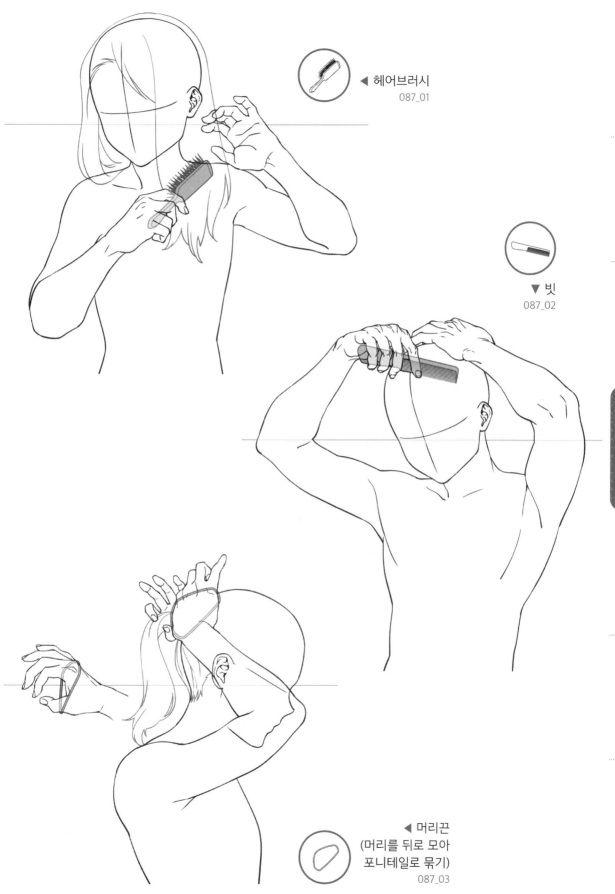

◀ 헤어브러시
087_01

▼ 빗
087_02

◀ 머리끈
(머리를 뒤로 모아
포니테일로 묶기)
087_03

1장 문구·공구

2장 요리·식사

3장 의류·가방

4장 미용·위생

5장 인테리어

6장 오락

7장 아웃도어·탈 것

▶ 반다나
(뒤통수에서 묶기)
088_01T

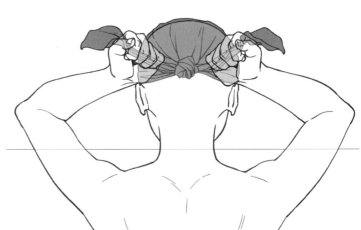

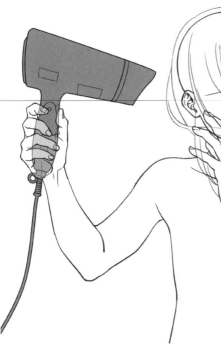

▲ 드라이어
088_02

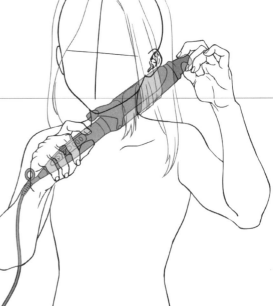

▶ 헤어 아이론
(고데기)
088_03

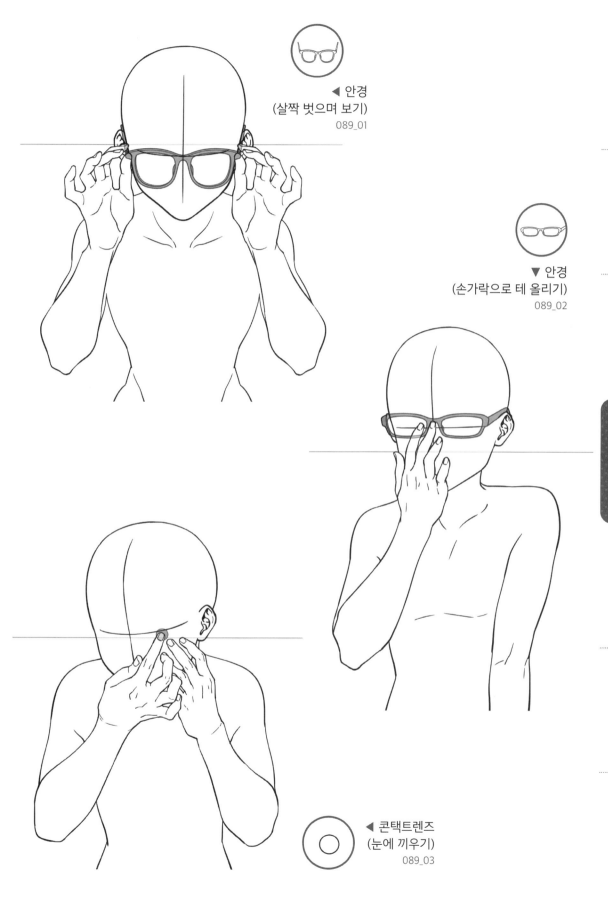

▲ 안경
(살짝 벗으며 보기)
089_01

▼ 안경
(손가락으로 테 올리기)
089_02

◀ 콘택트렌즈
(눈에 끼우기)
089_03

1장 문구·공구

2장 요리·식사

3장 의류·가방

4장 미용·위생

5장 인테리어

6장 오락

7장 아웃도어 탈 것

면도기·칫솔

USB »» jpg / psd »» Chapter4

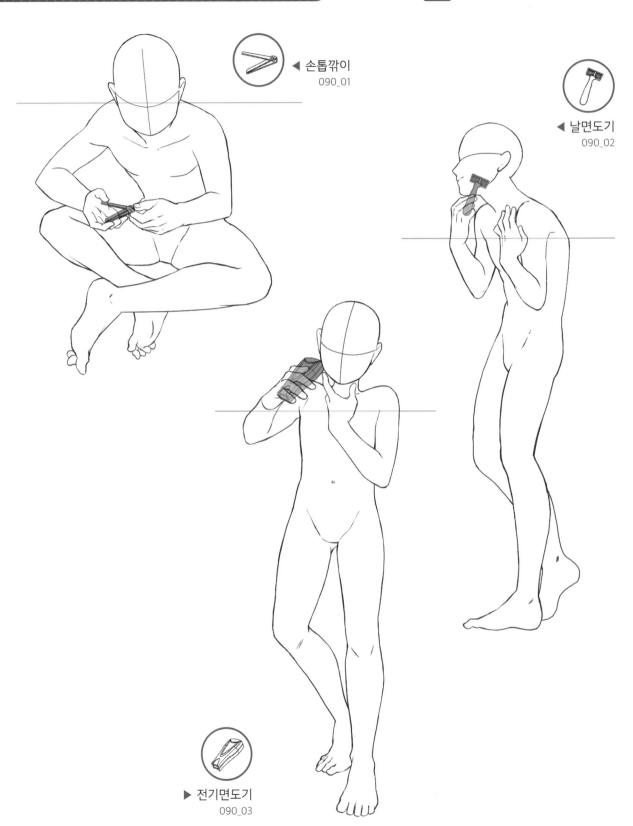

◀ 손톱깎이
090_01

◀ 날면도기
090_02

▶ 전기면도기
090_03

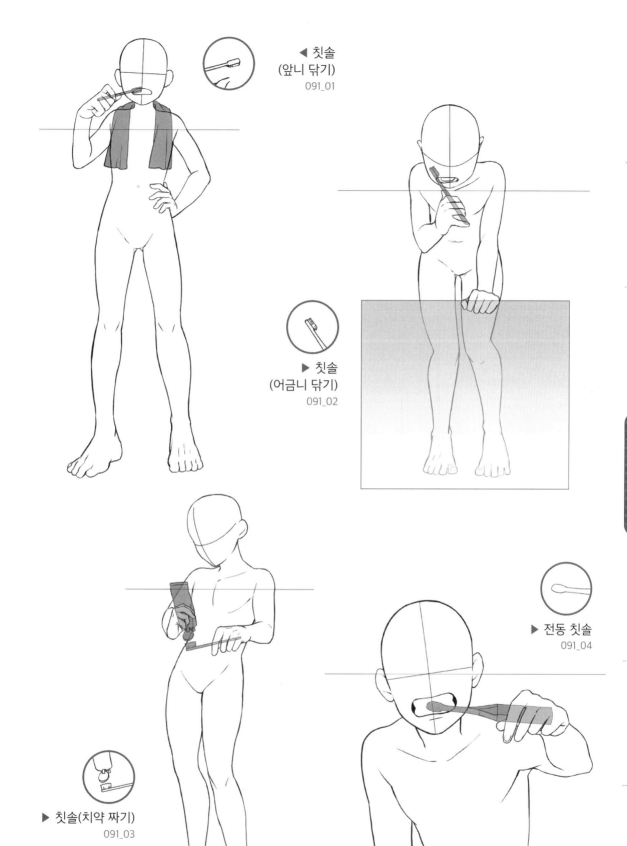

◀ 칫솔
(앞니 닦기)
091_01

▶ 칫솔
(어금니 닦기)
091_02

▶ 칫솔(치약 짜기)
091_03

▶ 전동 칫솔
091_04

1장 문구·공구

2장 요리·식사

3장 의류·가방

4장 미용·위생

5장 인테리어

6장 오락

7장 아웃도어·탈 것

타월·목욕용품

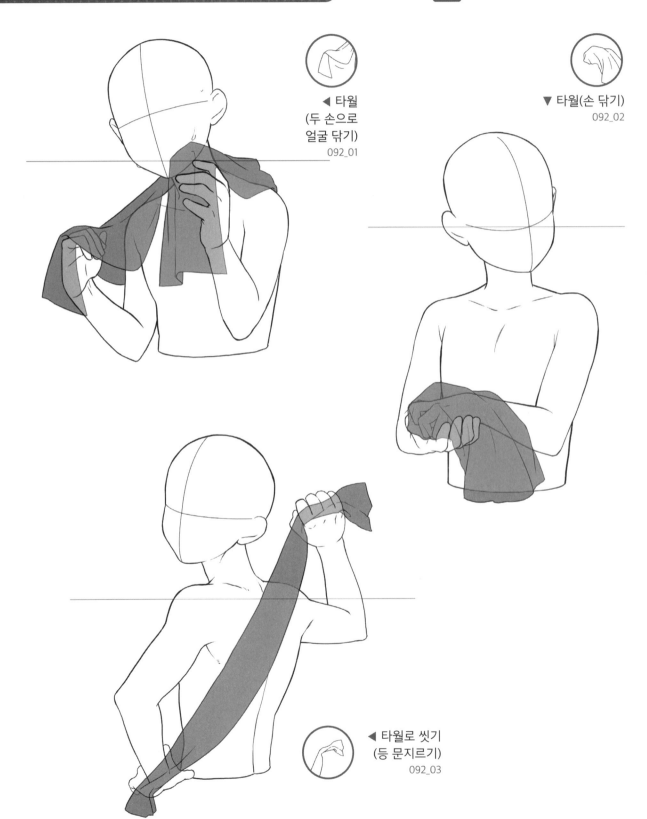

◀ 타월
(두 손으로
얼굴 닦기)
092_01

▼ 타월(손 닦기)
092_02

◀ 타월로 씻기
(등 문지르기)
092_03

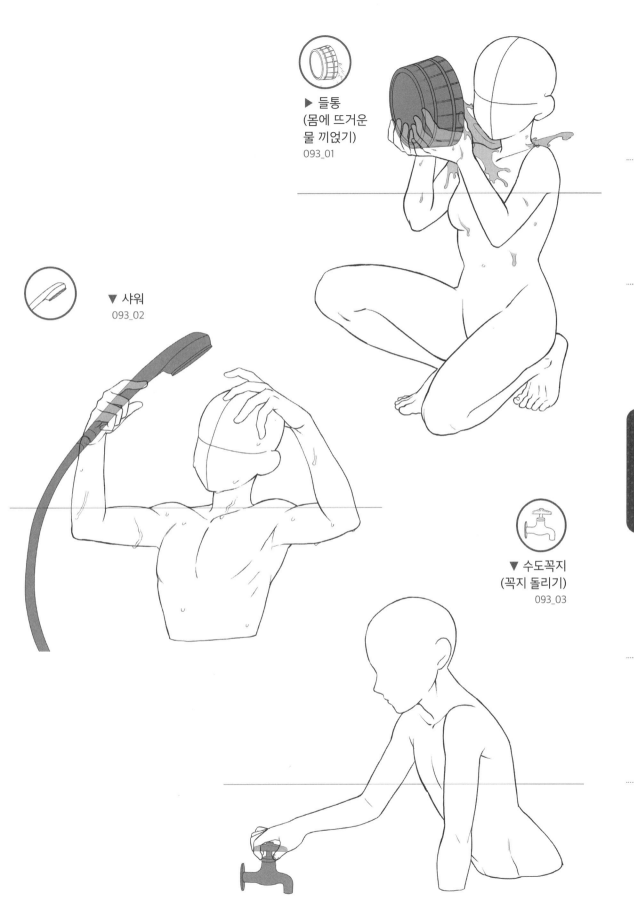

▶ 들통
(몸에 뜨거운
물 끼얹기)
093_01

▼ 샤워
093_02

▼ 수도꼭지
(꼭지 돌리기)
093_03

약·치료기구

USB » jpg / psd » Chapter4

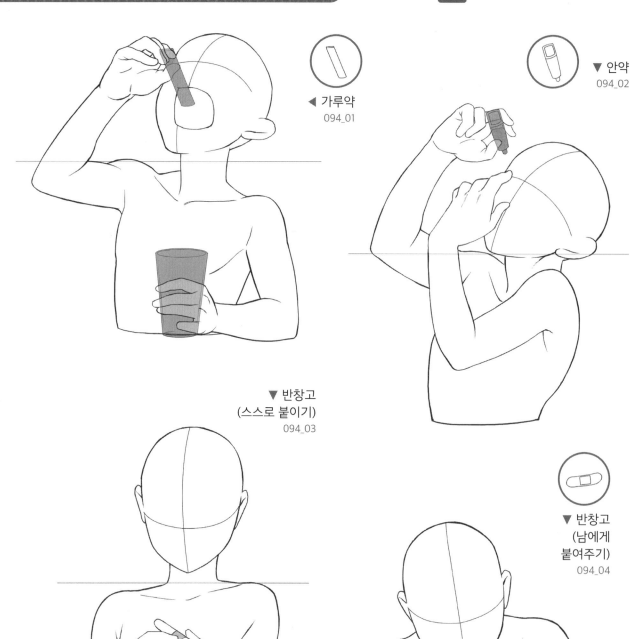

◀ 가루약
094_01

▼ 안약
094_02

▼ 반창고
(스스로 붙이기)
094_03

▼ 반창고
(남에게
붙여주기)
094_04

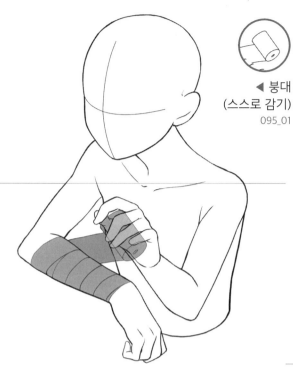

◀ 붕대
(스스로 감기)
095_01

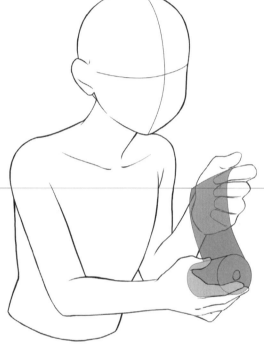

▲ 붕대
(남에게
감아주기)
095_02

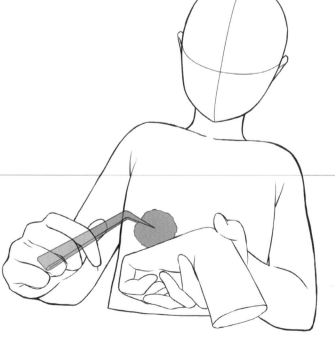

◀ 핀셋과 탈지면
(상처 소독)
095_03

1장 문구·공구

2장 요리·식사

3장 의류·가방

4장 미용·위생

5장 인테리어

6장 오락

7장 아웃도어·탈 것

위생용품

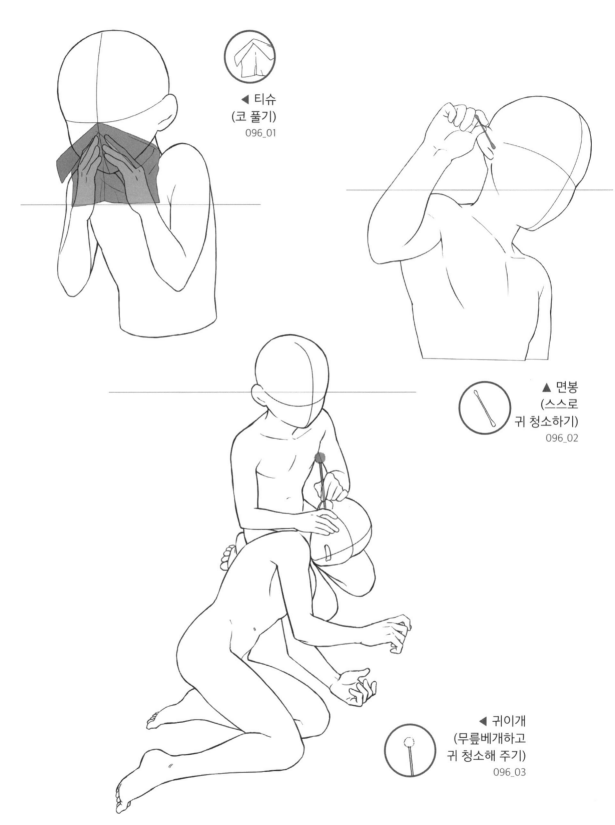

◀ 티슈
(코 풀기)
096_01

▲ 면봉
(스스로
귀 청소하기)
096_02

◀ 귀이개
(무릎베개하고
귀 청소해 주기)
096_03

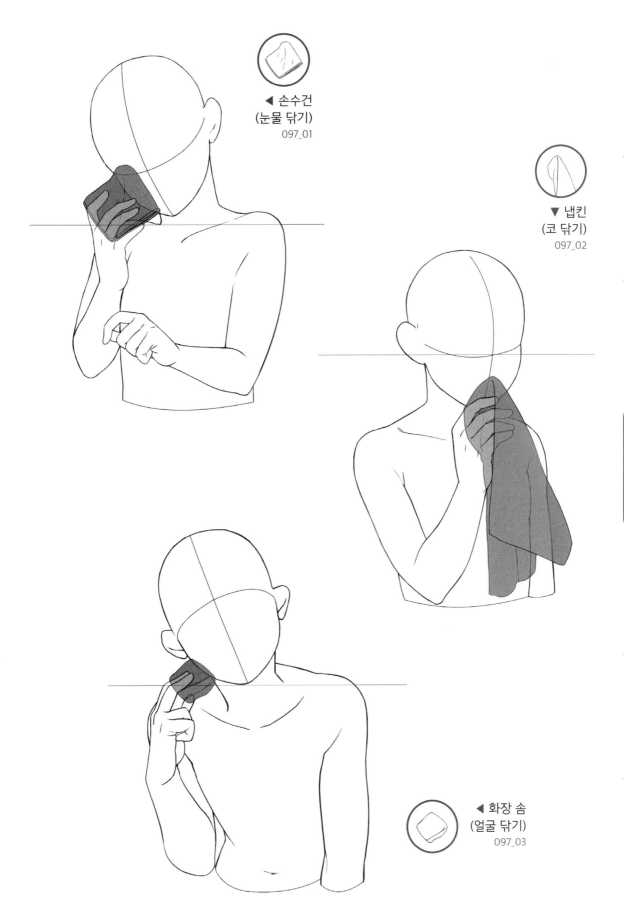

◀ 손수건
(눈물 닦기)
097_01

▼ 냅킨
(코 닦기)
097_02

◀ 화장 솜
(얼굴 닦기)
097_03

1장 문구·공구

2장 요리·식사

3장 의류·가방

4장 미용·위생

5장 인테리어

6장 오락

7장 아웃도어·탈 것

세탁용품

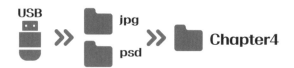

◀ 세탁기
(빨래 꺼내기)
098_01

▼ 드럼 세탁기
(빨래 꺼내기)
098_02

◀ 빨래 건조대
(빨래 널기)
098_03

▼ 이불
(털고 말리기)
099_02

▶ 옷걸이
(옷 걸기)
099_01

▼ 다리미
099_04

◀ 이불(개기)
099_03

1장 문구·공구

2장 요리·식사

3장 의류·가방

4장 미용·위생

5장 인테리어

6장 오락

7장 아웃도어·탈 것

청소도구1

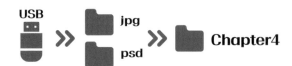

USB ≫ jpg / psd ≫ Chapter4

◀ 청소기
100_01

◀ 대걸레(바닥 닦기)
100_02

◀ 핸디 청소기
100_03

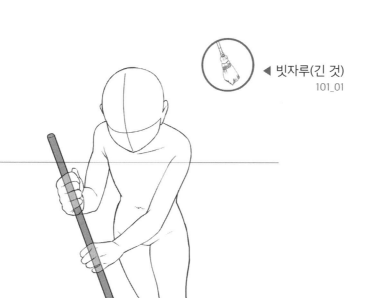

◀ 빗자루(긴 것)
101_01

▼ 빗자루(짧은 것)
101_02

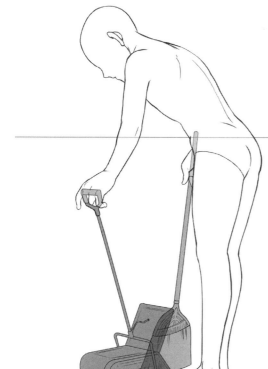

◀ 쓰레받기
(빗자루로 쓰레기 모으기)
101_03

1장 문구·공구

2장 요리·식사

3장 의류·가방

4장 미용·위생

5장 인테리어

6장 오락

7장 아웃도어·탈 것

청소도구2

▼ 걸레
(바닥 닦기)
102_01

▼ 걸레(의자 닦기)
102_02

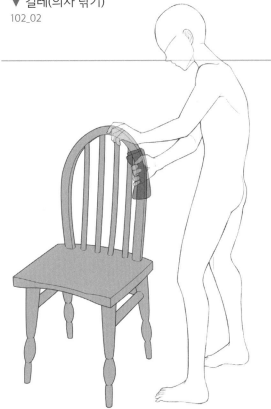

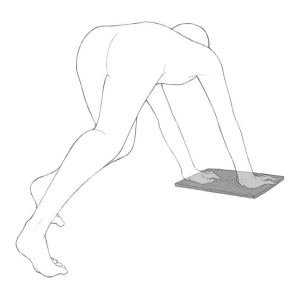

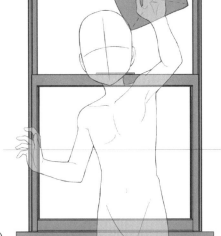

▶ 걸레(창문 닦기)
102_03

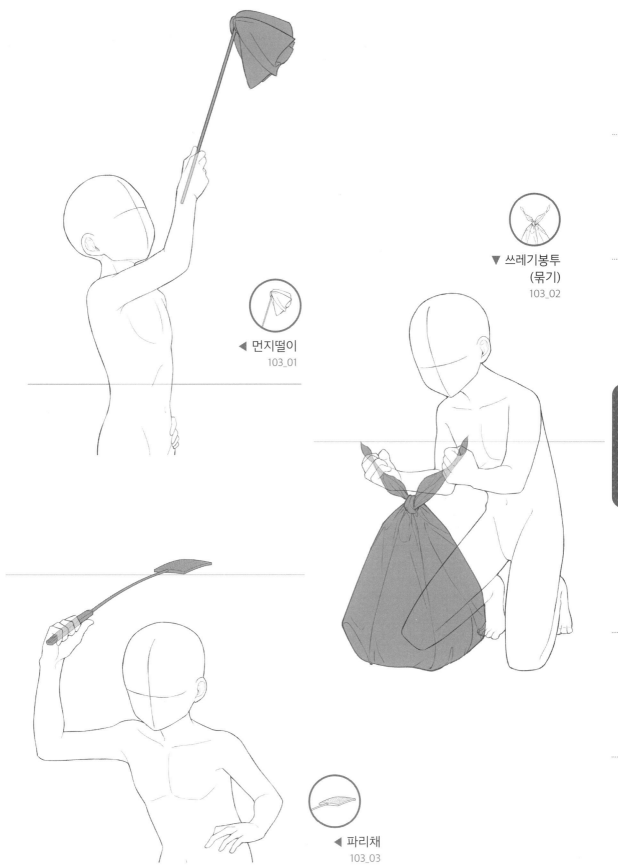

▼ 쓰레기봉투
(묶기)
103_02

◀ 먼지떨이
103_01

◀ 파리채
103_03

1장 문구·공구

2장 요리·식사

3장 의류·가방

4장 미용·위생

5장 인테리어

6장 오락

7장 아웃도어·탈것

손이라는 부위는 「늘 보는 것인데도 막상 어떻게 해야 멋지고 자연스럽게 표현할 수 있는지 방법을 알 수 없는」 것들 중에서도 가장 순위가 높은 부위라고 해도 과언이 아닙니다. 그럼 어떻게 하면 손을 멋지게 그릴 수 있을까요? 우선 「손의 형태」부터 단계적으로 이해해 봅시다.

손이 어떻게 생겼는지는 매일같이 보기 때문에 「당연히 잘 안다」고 생각하기 쉽지만, 그 당연한 것을 그릴 수 없다는 건 매일 눈으로 보고 있어도 전혀 모른다, 안중에 없다는 뜻입니다.

우선 자신의 손을 보고 특징을 하나씩 하나씩 살피면서 스케치해 봅시다. 직접 보기 힘든 앵글은 거울을 활용하도록 합시다.

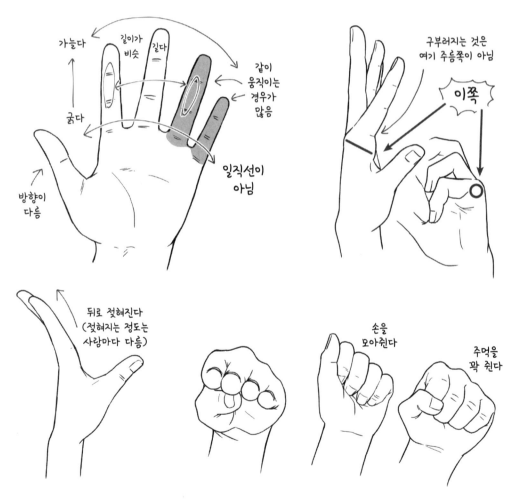

여러 번 스케치를 하다 보면, 형태만이 아니라 「손이 어디까지 움직이는지, 어느 정도까지 뒤로 젖혀지는지, 어떤 패턴으로 움직이는지, 각 손가락의 역할은 무엇인지」 등을 서서히 이해하게 됩니다.

Interior

의자 1

USB » jpg psd » Chapter5

(「tool」 폴더에는 소품만 수록되어 있음)

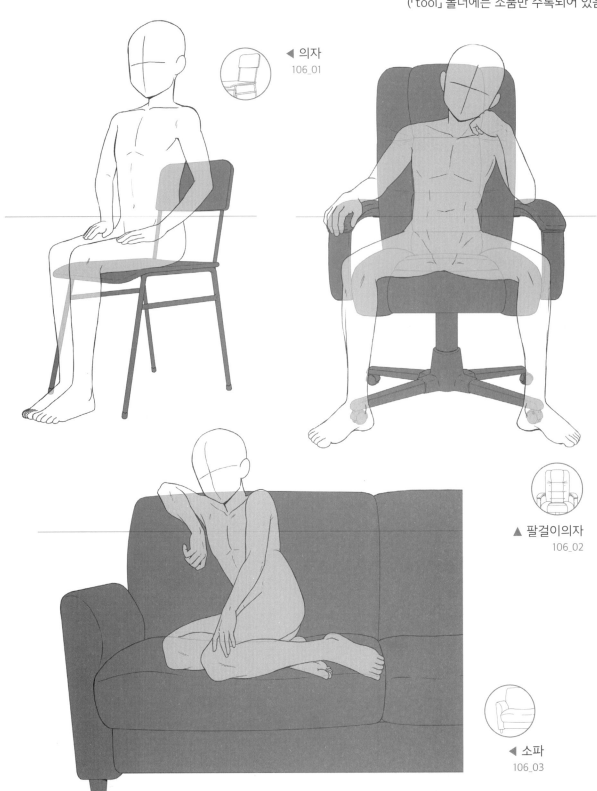

◀ 의자
106_01

▲ 팔걸이의자
106_02

◀ 소파
106_03

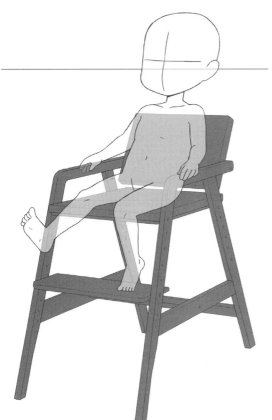

◀ 어린이용
식사 의자
107_01

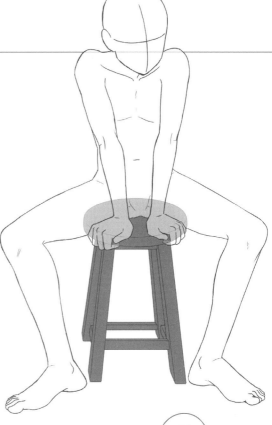

▲ 둥근
의자
107_02

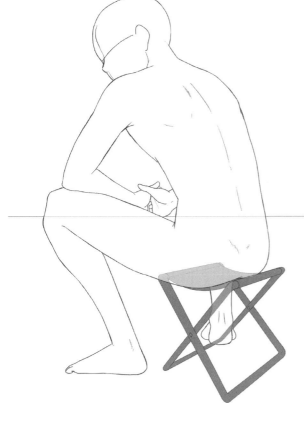

◀ 접이식 의자
107_03

1장 문구·공구

2장 요리·식사

3장 의류·가방

4장 미용·위생

5장 인테리어

6장 오락

7장 아웃도어·탈 것

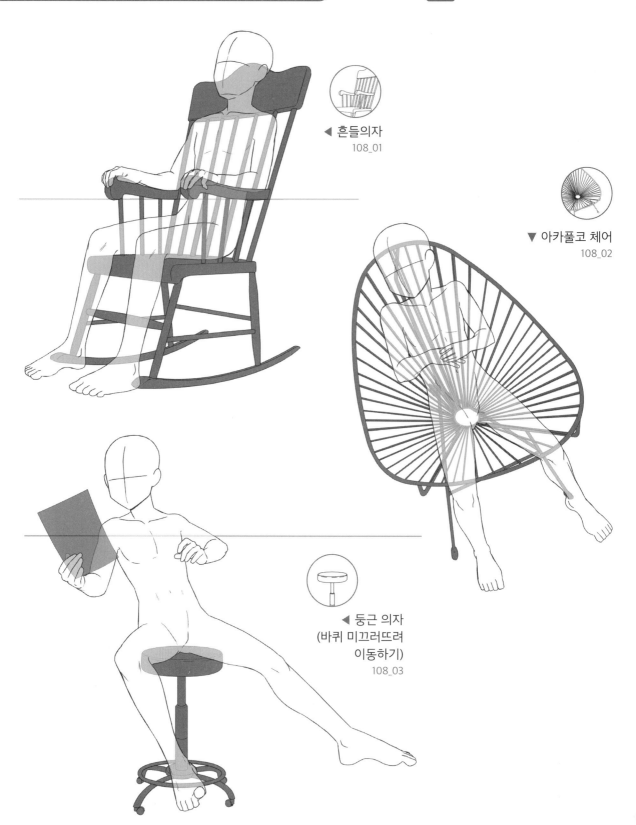

◀ 흔들의자
108_01

▼ 아카풀코 체어
108_02

◀ 둥근 의자
(바퀴 미끄러뜨려
이동하기)
108_03

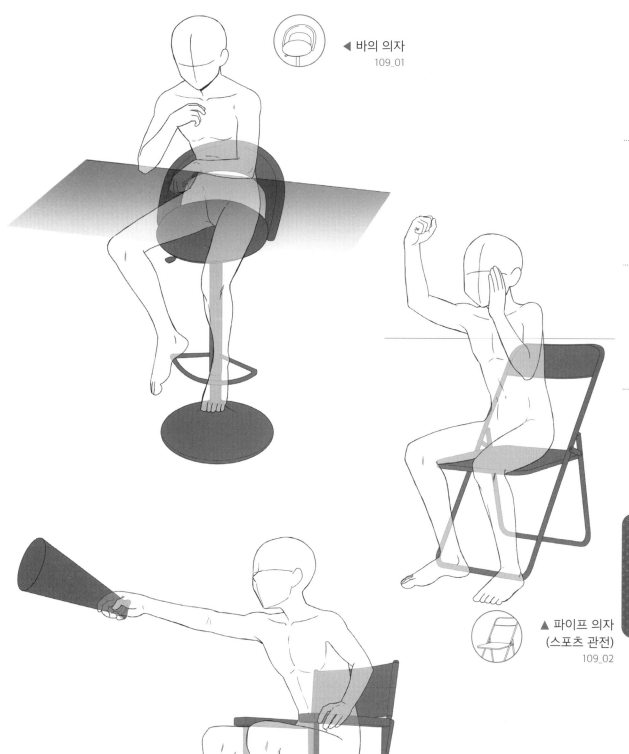

1장 문구·공구

2장 요리·식사

3장 의류·가방

4장 미용·위생

5장 인테리어

6장 오락

7장 아웃도어·탈 것

◀ 바의 의자
109_01

▲ 파이프 의자
(스포츠 관전)
109_02

◀ 감독 의자
109_03

의자3

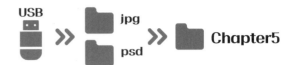

USB >> jpg / psd >> Chapter5

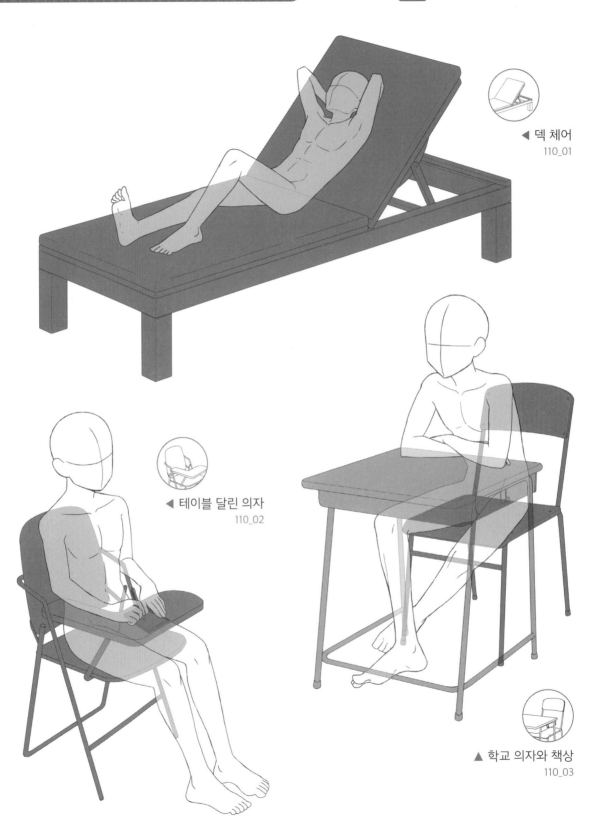

◀ 덱 체어
110_01

◀ 테이블 달린 의자
110_02

▲ 학교 의자와 책상
110_03

◀ 학교 의자와 책상
(한꺼번에 나르기)
111_01

▶ 공원 벤치
111_02

▲ 공원 벤치
(바로 위쪽)
111_03

침대·문

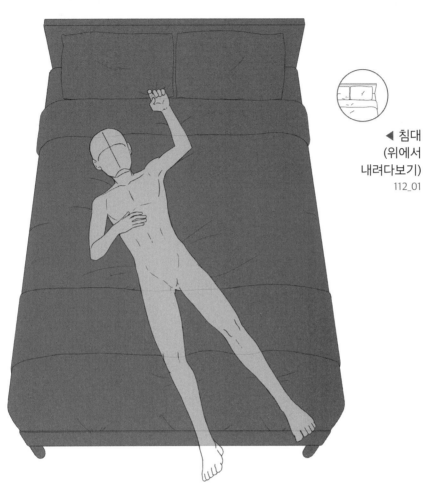

◀ 침대
(위에서
내려다보기)
112_01

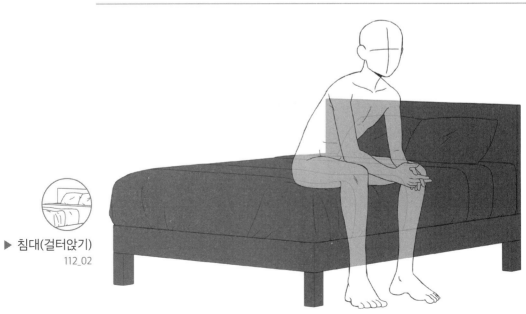

▶ 침대(걸터앉기)
112_02

◀ 문(손잡이 잡기)
113_01

▼ 문(열쇠로 열기)
113_02

▶ 문(현관문 구멍으로 살피기)
113_03

1장 문구·공구

2장 요리·식사

3장 의류·가방

4장 미용·위생

5장 인테리어

6장 오락

7장 아웃도어·탈 것

창문

▶ 미닫이문
114_01

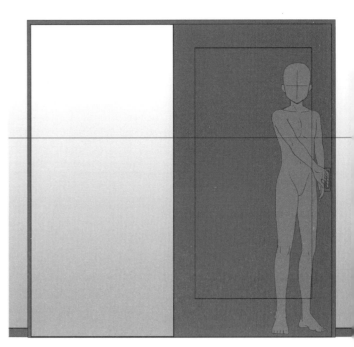

▼ 커튼(닫은 상태)
114_02

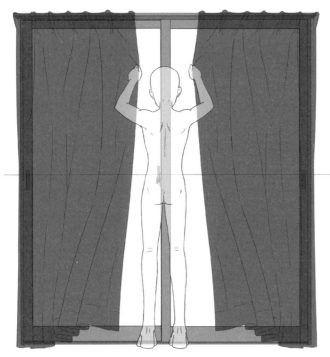

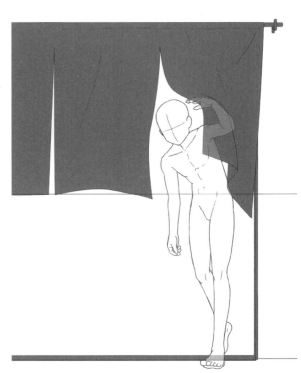

▶ 포렴
114_03

1장 문구·공구

2장 요리·식사

3장 의류·가방

4장 미용·위생

5장 인테리어

6장 오락

7장 아웃도어·탈것

◀ 양쪽으로
여는 창문
115_01

▼ 미닫이 창문
115_02

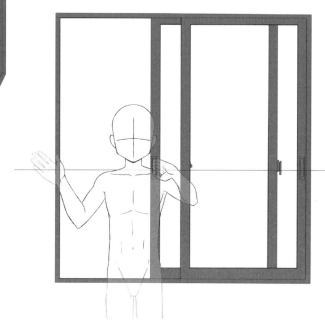

▲ 새시
(잠금장치로
잠그기)
115_03

▶ 셔터(열기) 115_04

사다리

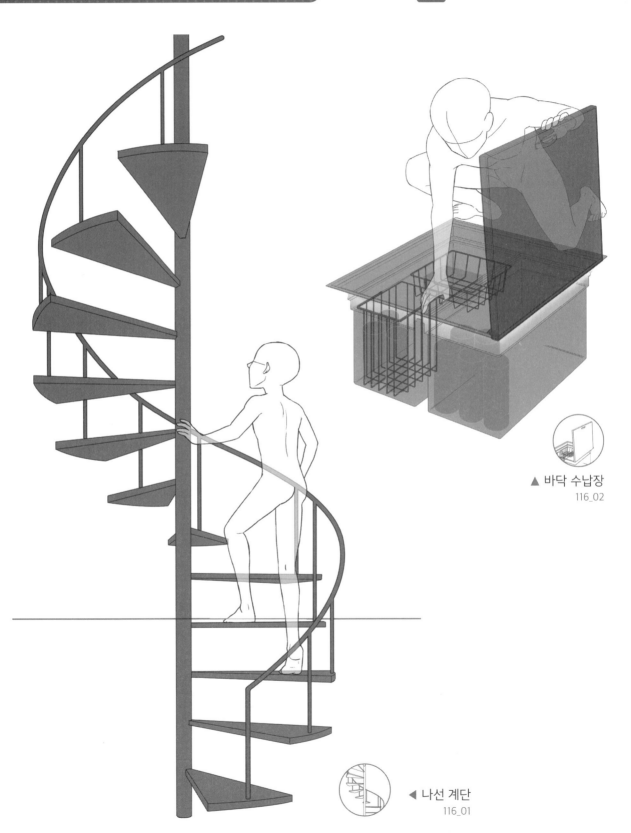

▲ 바닥 수납장
116_02

◀ 나선 계단
116_01

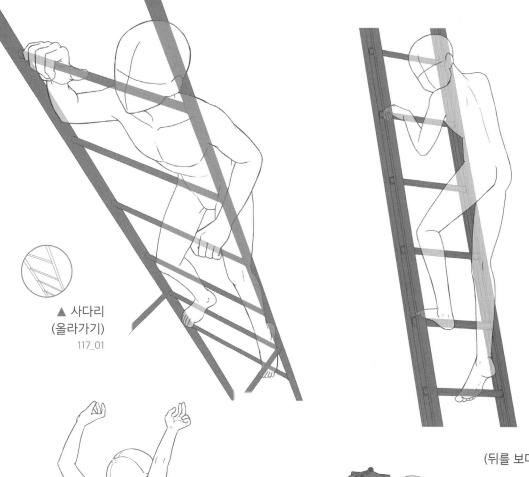

1장 문구·공구

2장 요리·식사

3장 의류·가방

4장 미용·위생

5장 인테리어

6장 오락

7장 아웃도어·탈 것

▲ 사다리
(올라가기)
117_01

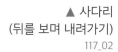

▲ 사다리
(뒤를 보며 내려가기)
117_02

◀ 접사다리
(다리 벌리고
걸터앉기)
117_03

◀ 접사다리
(어깨에 들쳐 메기)
117_04

수납·수리

▼ 서랍장
(서랍 열기)
118_01

▼ 장롱(장롱문
양쪽으로 열기)
118_02

◀ 상자
(두 손으로 나르기)
118_03

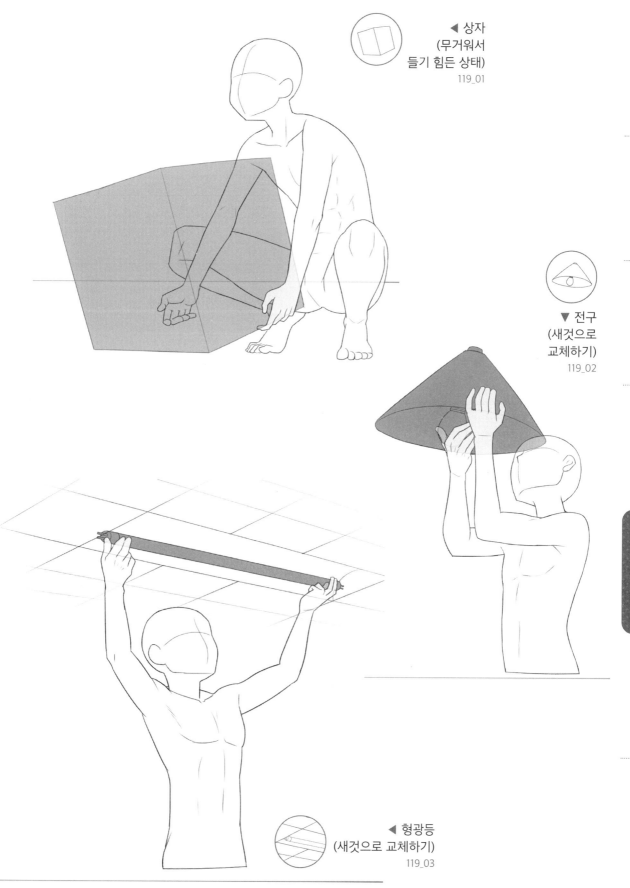

◀ 상자
(무거워서
들기 힘든 상태)
119_01

▼ 전구
(새것으로
교체하기)
119_02

◀ 형광등
(새것으로 교체하기)
119_03

1장 문구·공구

2장 요리·식사

3장 의류·가방

4장 미용·위생

5장 인테리어

6장 오락

7장 아웃도어·탈 것

냉방·난방

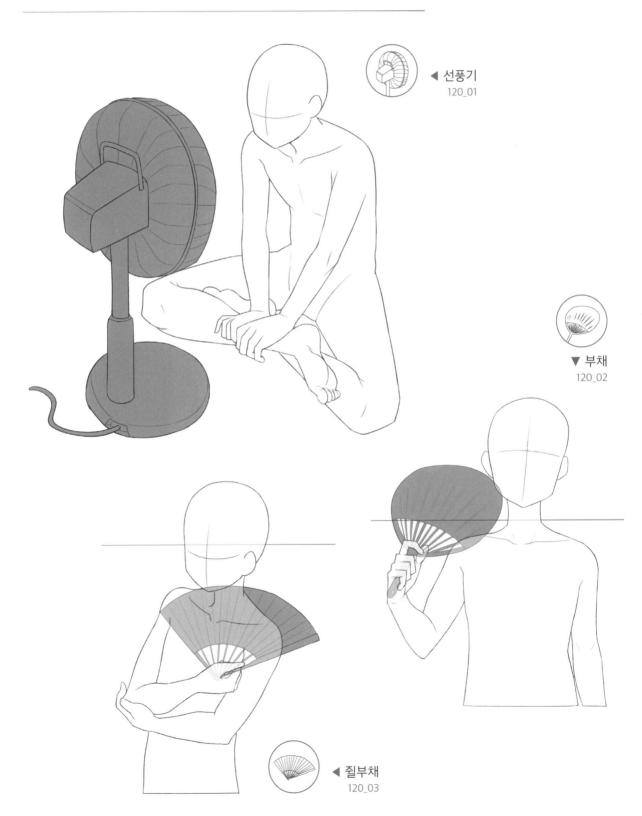

◀ 선풍기
120_01

▼ 부채
120_02

◀ 쥘부채
120_03

◀ 스토브
(손 내밀기)
121_01

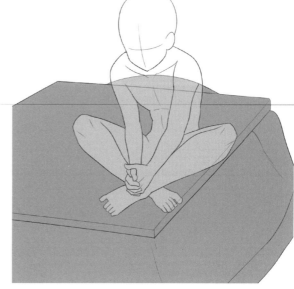

▲ *코타츠
(웅크리기)
121_02
*일본식 온열기구

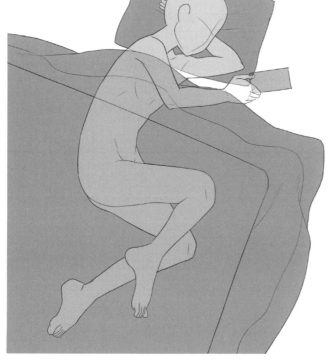

◀ 코타츠
(안에 들어가
누워 있기)
121_03

1장 문구·공구

2장 요리·식사

3장 의류·가방

4장 미용·위생

5장 인테리어

6장 오락

7장 아웃도어 탈 것

손에 쥐는 동작

여기서 포인트는 「손에 쥔 대상의 모양을 따라 손가락이 구부러지므로 주먹을 꽉 쥐었을 때와는 모양이 달라진다」는 점입니다. 좀 더 자세히 말하자면 꽉 쥔 주먹처럼 되지도 않고, 손가락의 길이도 저마다 다르므로 바깥에서 보이는 부분이 완전히 달라집니다.

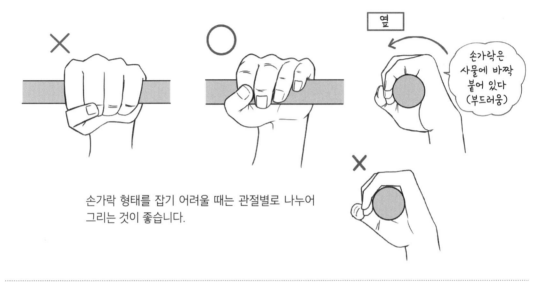

손가락 형태를 잡기 어려울 때는 관절별로 나누어 그리는 것이 좋습니다.

손으로 집는 동작

손으로 무언가를 집는 움직임은 대부분 엄지손가락, 집게손가락, 가운뎃손가락으로 이루어집니다.

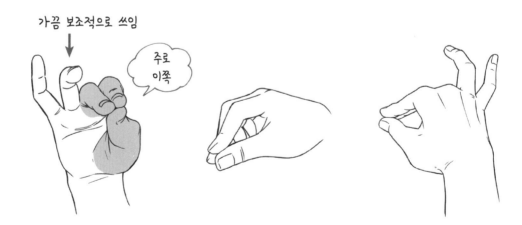

「집는 손」을 그릴 수 있게 되면 응용하여 「연필 들기」, 「붓 들기」 등 작은 물건을 쥐는 움직임도 그릴 수 있게 됩니다.

Amusement

테이블 게임

USB » jpg / psd » Chapter6

(「tool」 폴더에는 소품만 수록되어 있음)

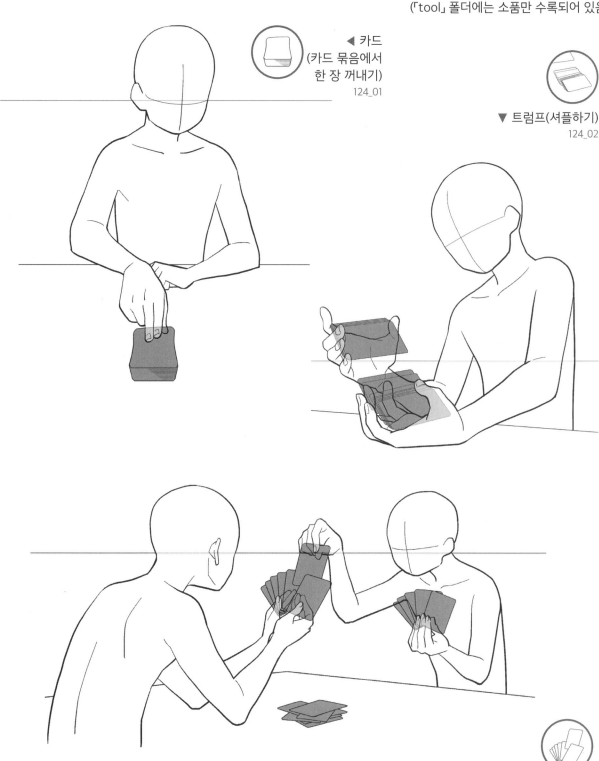

◀ 카드
(카드 묶음에서
한 장 꺼내기)
124_01

▼ 트럼프(셔플하기)
124_02

▲ 트럼프(조커 카드를 빼는 놀이,
부채형으로 들기&뽑기) 124_03

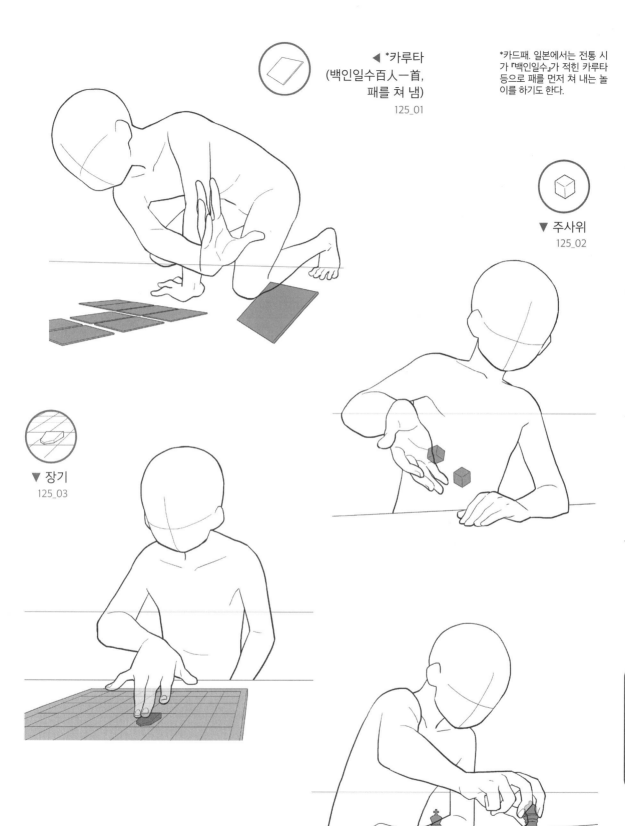

◀ *카루타
(백인일수百人一首,
패를 쳐 냄)
125_01

*카드패. 일본에서는 전통 시
가 『백인일수』가 적힌 카루타
등으로 패를 먼저 쳐 내는 놀
이를 하기도 한다.

▼ 주사위
125_02

▼ 장기
125_03

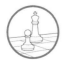

▶ 체스
125_04

1장 문구·공구

2장 요리·식사

3장 의류·가방

4장 미용·위생

5장 인테리어

6장 오락

7장 아웃도어·탈 것

책·신문

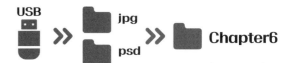

◀ 책(두 손으로 들기)
126_01

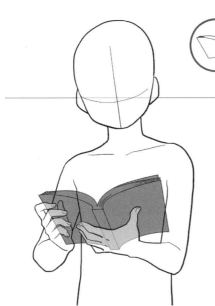

▼ 책(놔두고 페이지 넘기기)
126_02

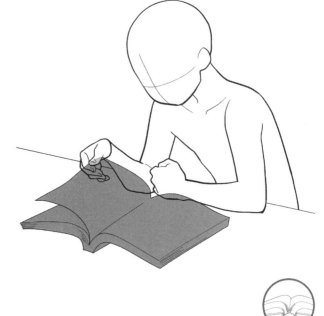

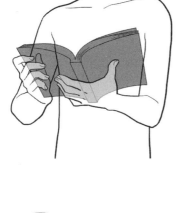

▶ 책(커다란 책,
마법서, 도감)
126_04

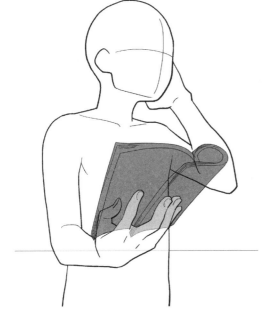

▲ 책
(반으로 접어
한 손으로 들기)
126_03

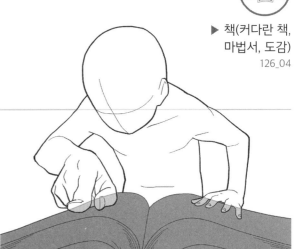

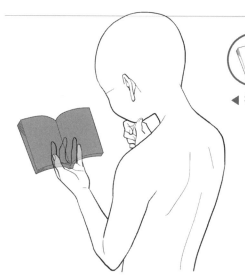

◀ 책(문고본 사이즈)
127_01

▶ 책
(책장에서 꺼내기)
127_02

▼ 신문
(펼쳐서 읽기)
127_03

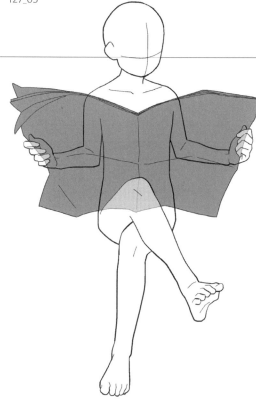

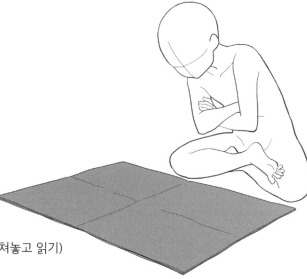

▶ 신문
(바닥에 펼쳐놓고 읽기)
127_04

1장 문구·공구

2장 요리·식사

3장 의류·가방

4장 미용·위생

5장 인테리어

6장 오락

7장 아웃도어·탈 것

악기1

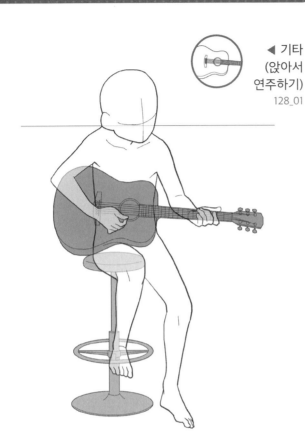

◀ 기타
(앉아서
연주하기)
128_01

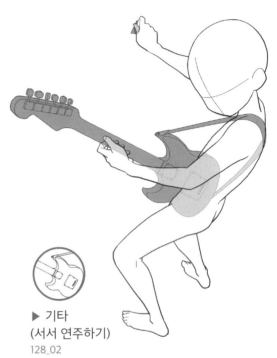

▶ 기타
(서서 연주하기)
128_02

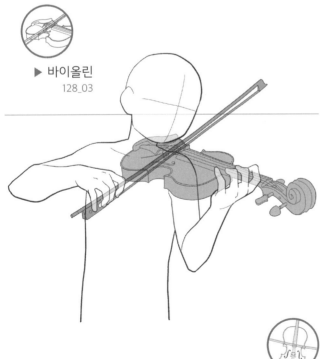

▶ 바이올린
128_03

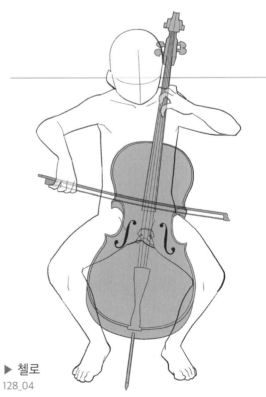

▶ 첼로
128_04

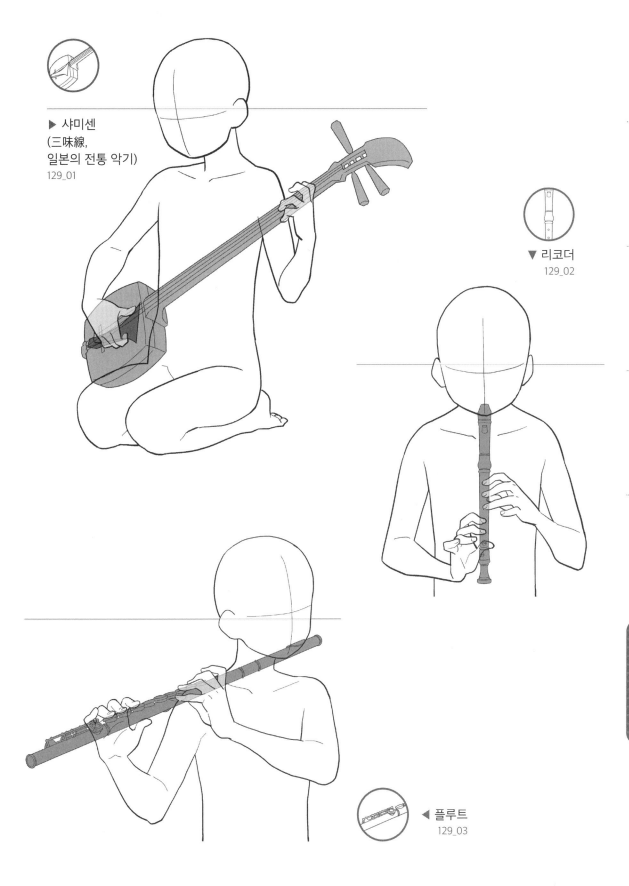

▶ 샤미센
(三味線,
일본의 전통 악기)
129_01

▼ 리코더
129_02

◀ 플루트
129_03

1장 문구·공구

2장 요리·식사

3장 의류·가방

4장 미용·위생

5장 인테리어

6장 오락

7장 아웃도어·탈것

악기2

USB ≫ jpg / psd ≫ Chapter6

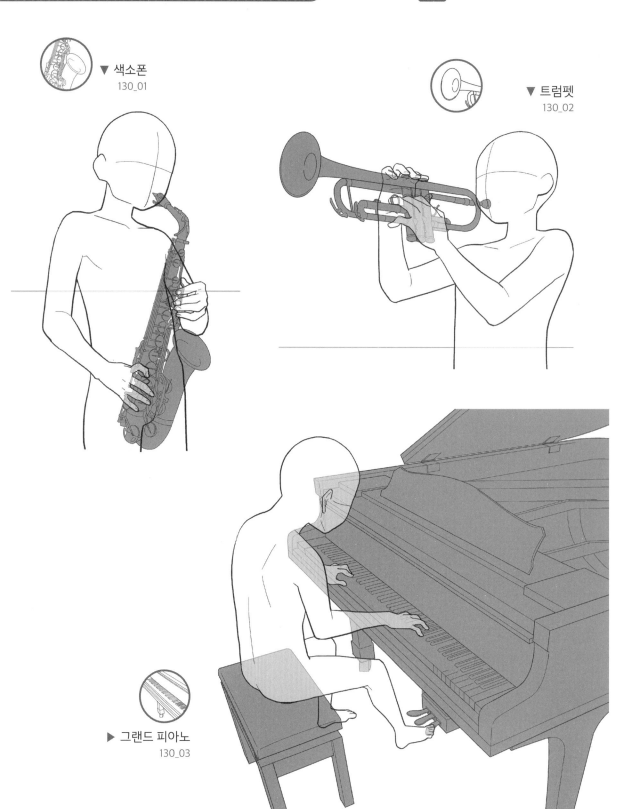

▼ 색소폰
130_01

▼ 트럼펫
130_02

▶ 그랜드 피아노
130_03

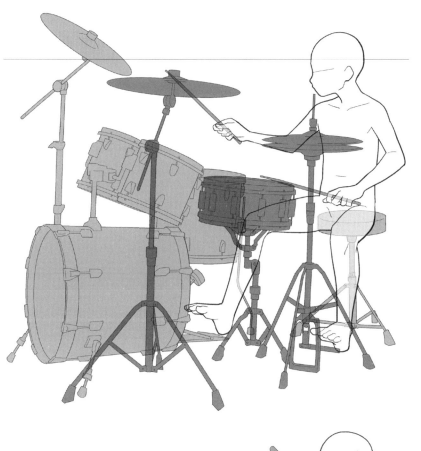

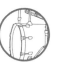

◀ 드럼
131_01

▼ 와다이코
 (和太鼓,
 몸통이 긴
 일본식 북)
131_02

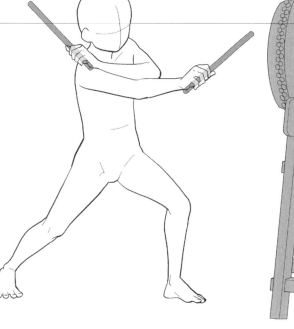

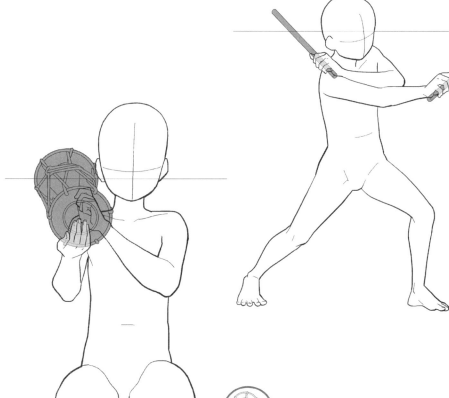

◀ 북
131_03

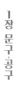

1장 문구·공구

2장 요리·식사

3장 의류·가방

4장 미용·위생

5장 인테리어

6장 오락

7장 아웃도어·탈 것

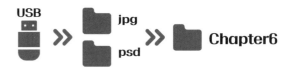

◀ 핸드 마이크
132_01

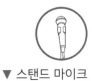

▼ 스탠드 마이크
132_03

▼ 핸드 마이크
(노래방에서
열창하기)
132_02

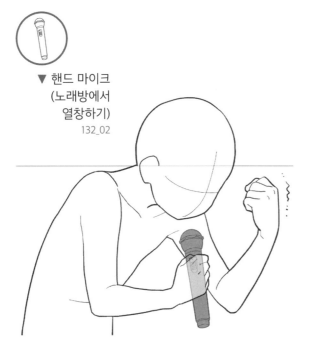

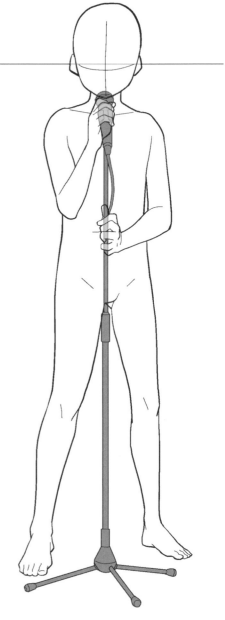

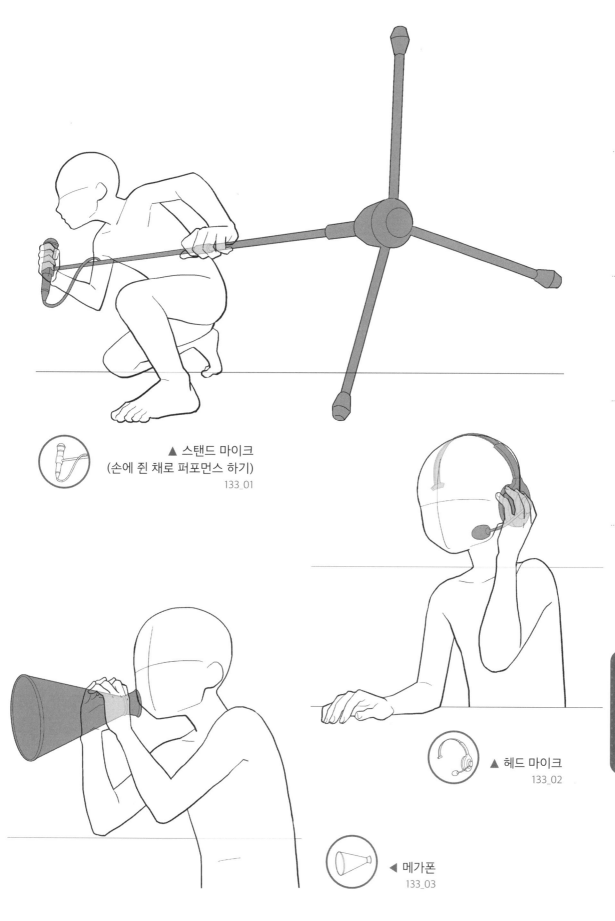

1장 문구·공구

2장 요리·식사

3장 의류·가방

4장 미용·위생

5장 인테리어

6장 오락

7장 아웃도어·탈 것

▲ 스탠드 마이크
(손에 쥔 채로 퍼포먼스 하기)
133_01

▲ 헤드 마이크
133_02

◀ 메가폰
133_03

◆ 칼럼 6 옷 주름의 법칙성

옷 주름을 어떻게 그리면 좋을지 잘 모를 때, 그려 놓고도 다소 어색해 보일 때는 「ㅅ」, 「ㄴ」, 「J」, 「y」을 활용해보세요.

옷 주름은 크게 분류하면 관절이 꺾인 부분, 툭 튀어나온 곳을 기점으로 천이 아래로 떨어지는 부분, 그 천이 늘어지는 부분에서 생깁니다.

· 관절을 구부린 곳이나 툭 튀어난 곳에 생기는 「ㅅ」「ㄴ」「J」자 모양의 주름

「ㅅ」, 「ㄴ」, 「J」자 주름은 구부러진 관절 안쪽에서 시작되어 주변으로 뻗어나가는 방사선 모양으로 나타납니다.

· 툭 튀어나온 곳에서부터 아래로 향하는 「ㅅ」자 모양의 주름

어깨에서

가슴에서

무릎에서

· 천이 늘어지는 곳에 생기는 「y」자 모양의 주름

운동복과 같은 오므려진 소매나 옷자락 위에 생기는 경우가 많습니다.

실제로 주름은 모양이 좀 더 다양합니다. 실물을 관찰하여 그림으로 직접 표현해 봅시다.

원예용품 1

USB ≫ jpg / psd ≫ Chapter7

「tool」 폴더에는 소품만 수록되어 있음)

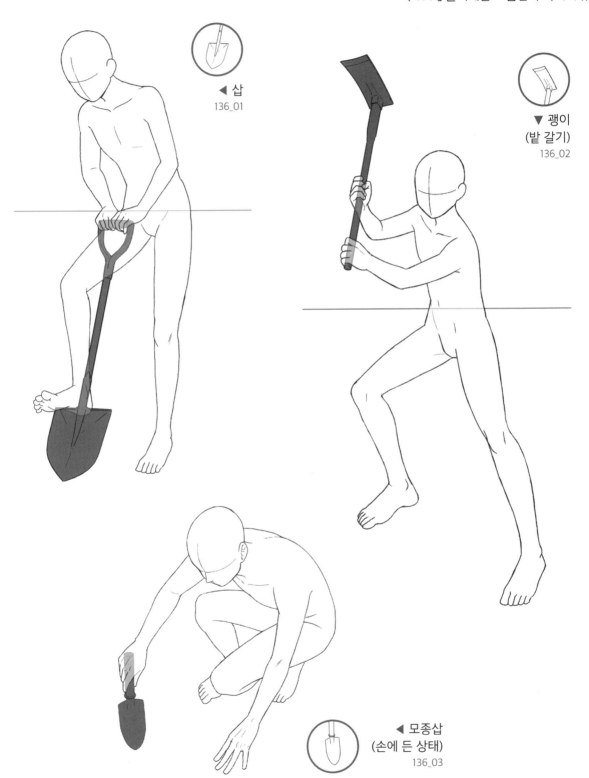

◀ 삽
136_01

▼ 괭이
(밭 갈기)
136_02

◀ 모종삽
(손에 든 상태)
136_03

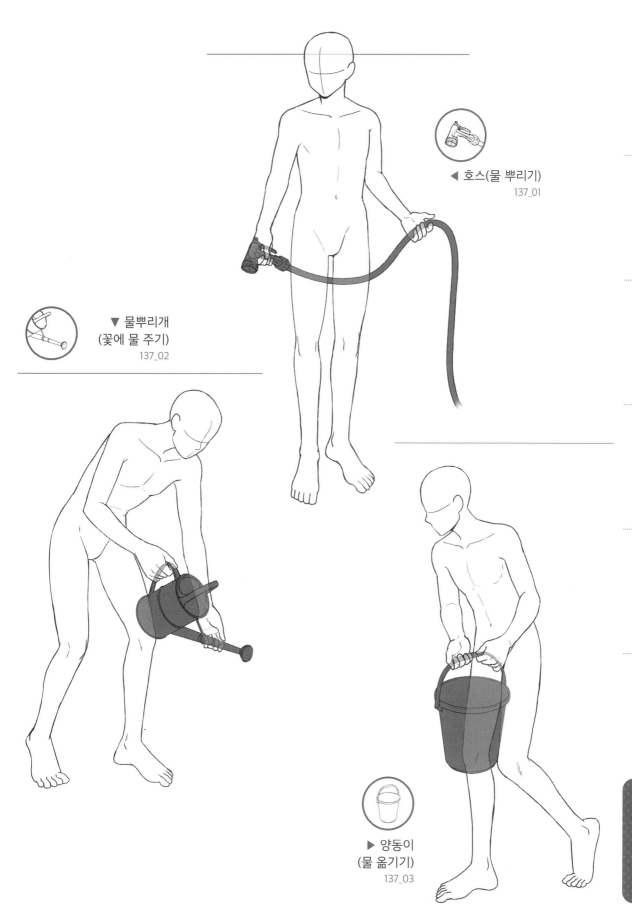

1장 문구·공구

2장 요리·식사

3장 의류·가방

4장 미용·위생

5장 인테리어

6장 오락

7장 아웃도어 탈 것

◀ 호스(물 뿌리기)
137_01

▼ 물뿌리개
(꽃에 물 주기)
137_02

▶ 양동이
(물 옮기기)
137_03

원예용품2

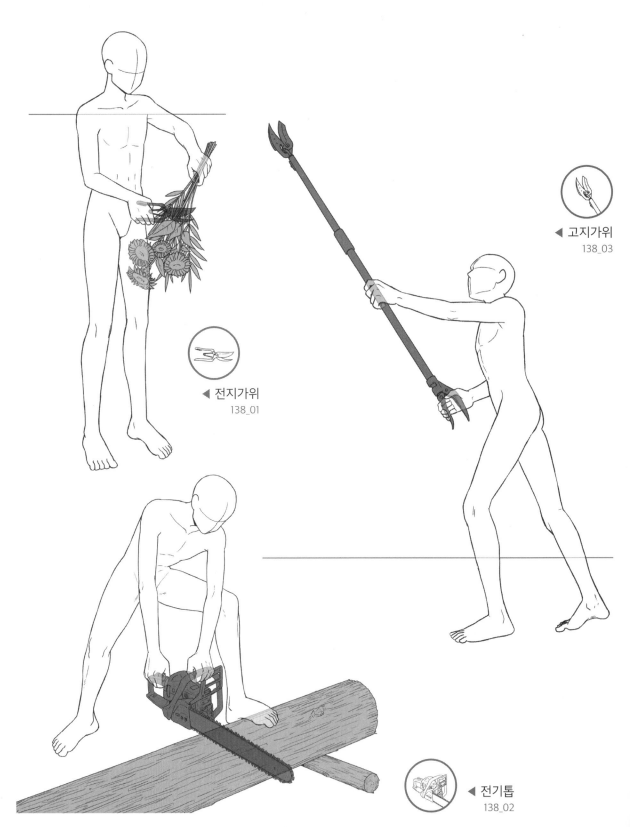

◀ 고지가위
138_03

◀ 전지가위
138_01

◀ 전기톱
138_02

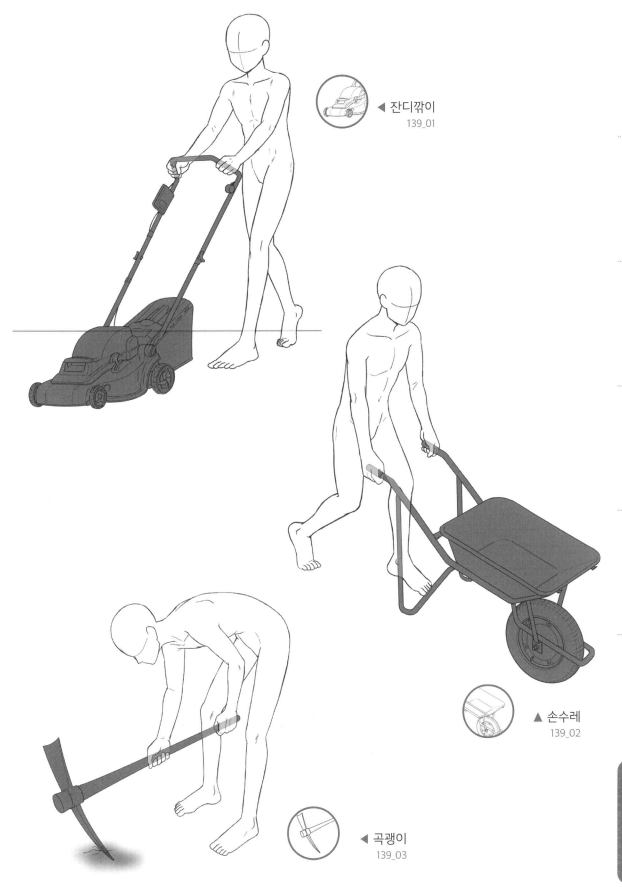

1장 문구·공구

2장 요리·식사

3장 의류·가방

4장 미용·위생

5장 인테리어

6장 오락

7장 아웃도어·탈것

◀ 잔디깎이
139_01

▲ 손수레
139_02

◀ 곡괭이
139_03

▶ 반합
140_01

▼ 바비큐
(고기 굽기)
140_02

◀ 도끼
(장작 패기)
140_03

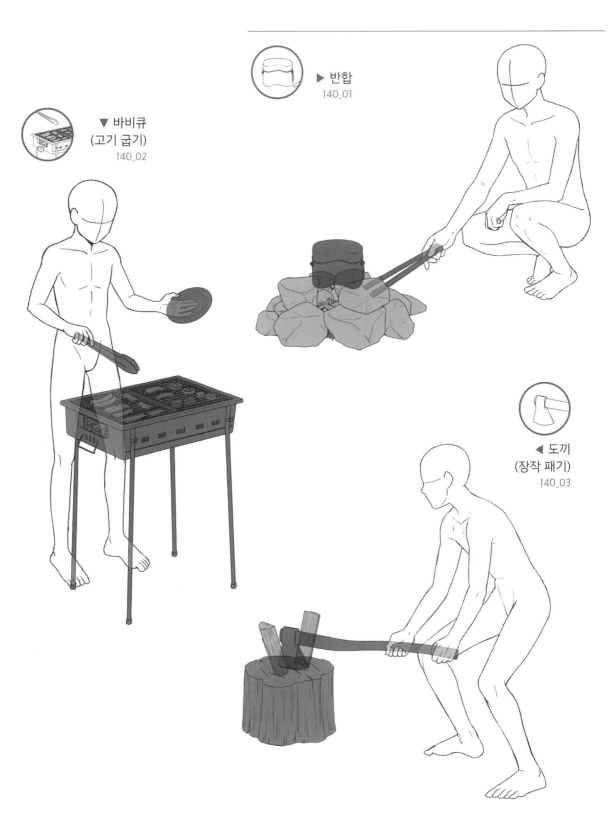

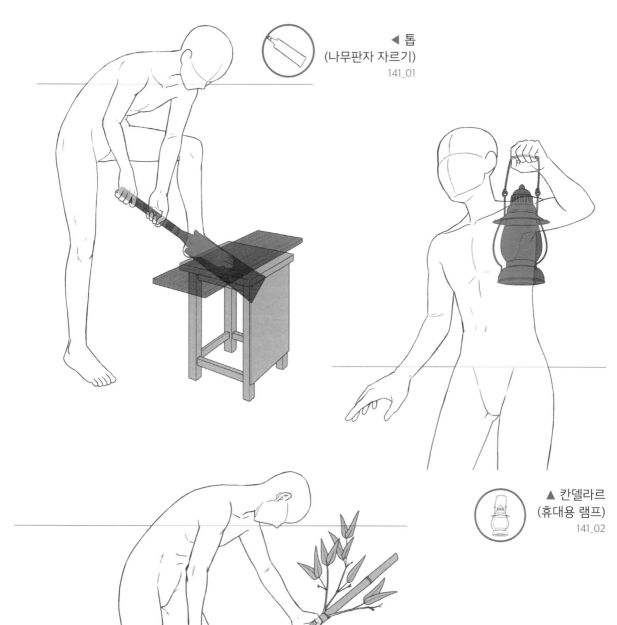

◀ 톱
(나무판자 자르기)
141_01

▲ 칸델라르
(휴대용 램프)
141_02

◀ 손도끼
(가지 자르기)
141_03

1장 문구·공구

2장 요리·식사

3장 의류·가방

4장 미용·위생

5장 인테리어

6장 오락

7장 아웃도어·탈 것

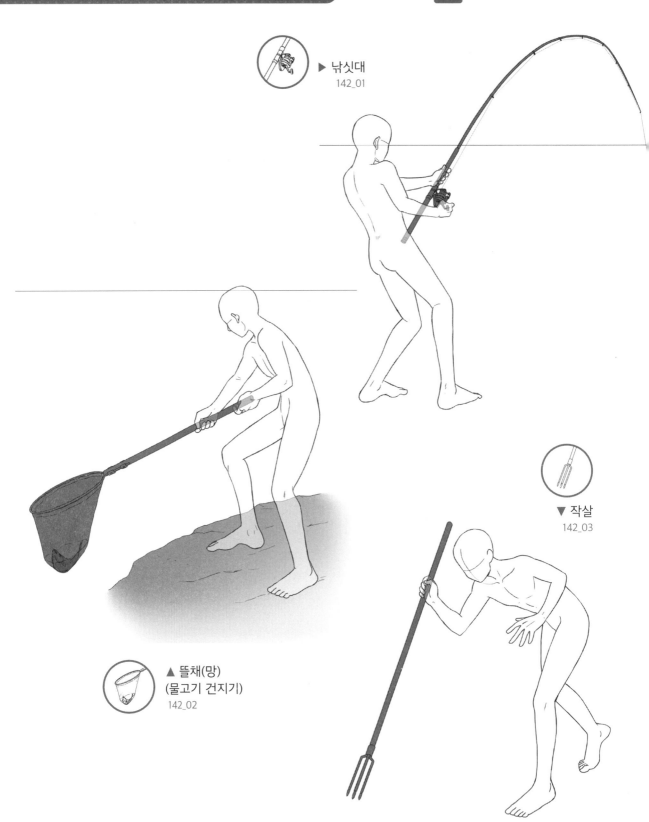

▶ 낚싯대
142_01

▲ 뜰채(망)
(물고기 건지기)
142_02

▼ 작살
142_03

▼ 보트
(노 젓기)
143_01

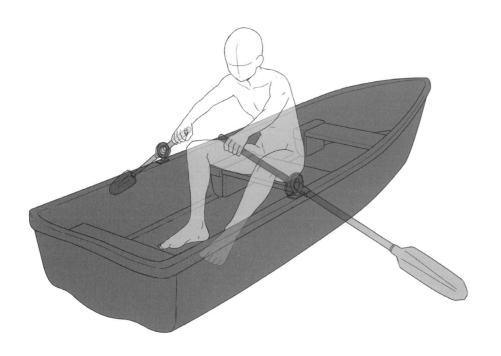

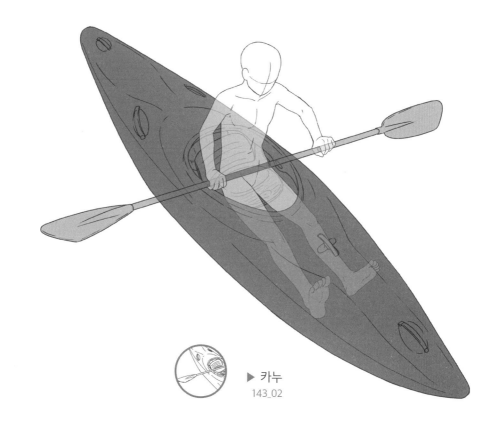

▶ 카누
143_02

1장 문구·공구

2장 요리·식사

3장 의류·가방

4장 미용·위생

5장 인테리어

6장 오락

7장 아웃도어·탈 것

스키·스카이 레저

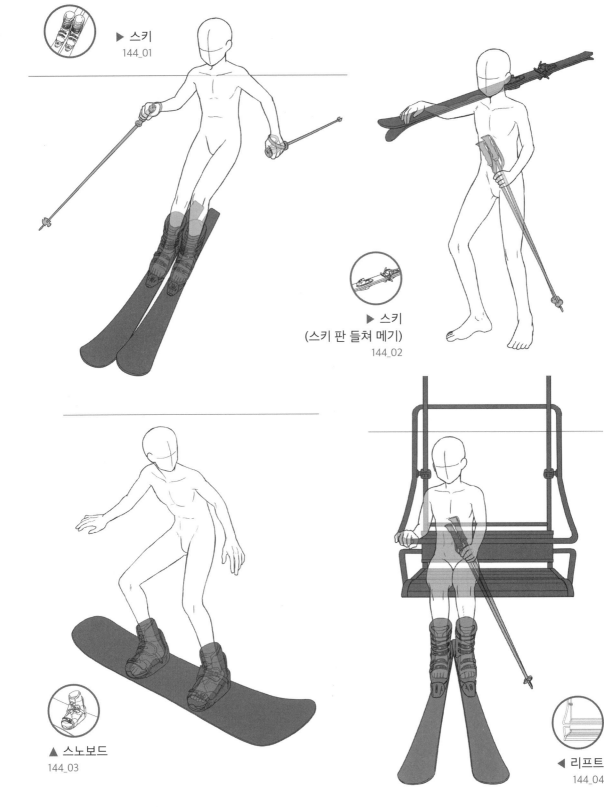

▶ 스키
144_01

▶ 스키
(스키 판 들쳐 메기)
144_02

▲ 스노보드
144_03

◀ 리프트
144_04

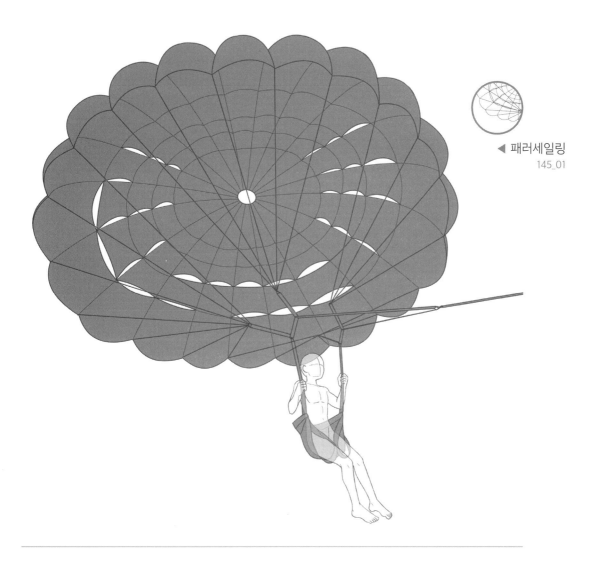

◀ 패러세일링
145_01

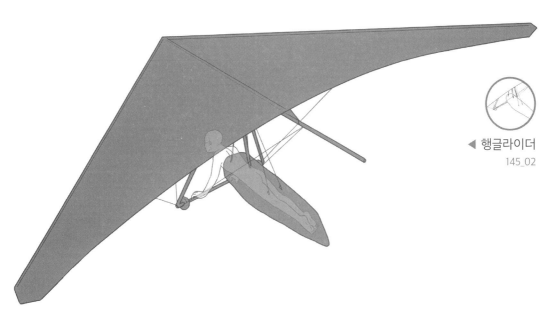

◀ 행글라이더
145_02

1장 문구·공구

2장 요리·식사

3장 의류·가방

4장 미용·위생

5장 인테리어

6장 오락

7장 아웃도어·탈 것

계절별 레저

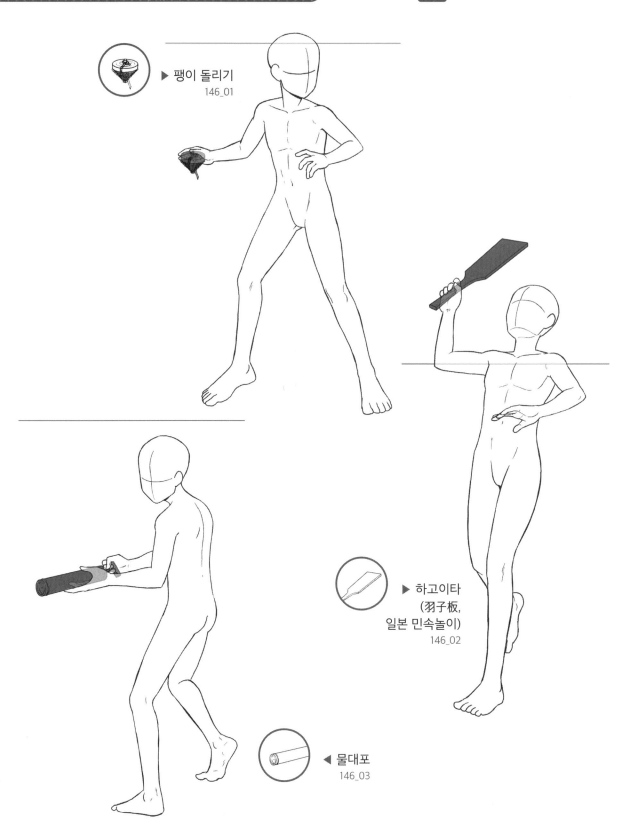

▶ 팽이 돌리기
146_01

▶ 하고이타
(羽子板,
일본 민속놀이)
146_02

◀ 물대포
146_03

146

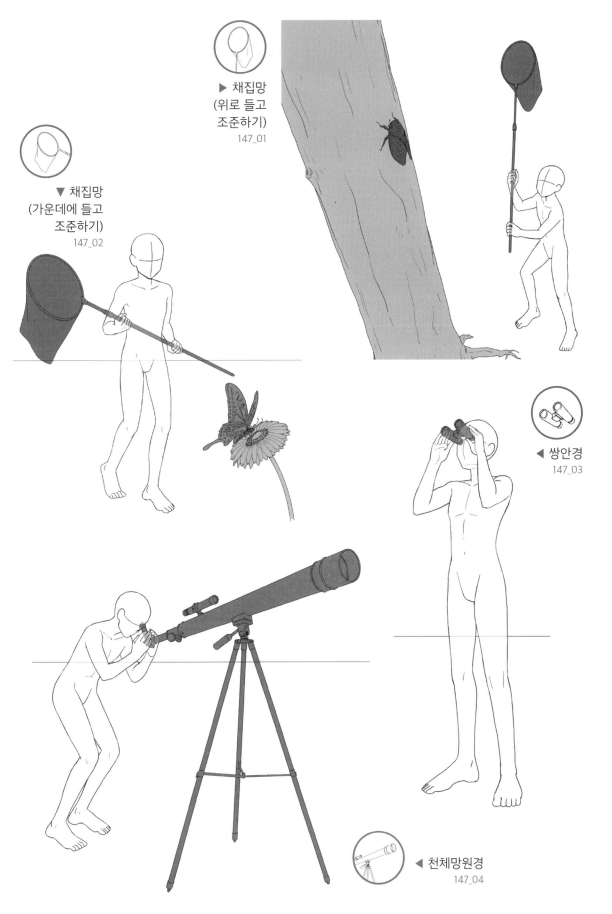

▲ 채집망
(위로 들고
조준하기)
147_01

▼ 채집망
(가운데에 들고
조준하기)
147_02

◀ 쌍안경
147_03

◀ 천체망원경
147_04

1장 문구·공구

2장 요리·식사

3장 의류·가방

4장 미용·위생

5장 인테리어

6장 오락

7장 아웃도어·탈것

놀이기구·우산

USB >> jpg psd >> Chapter7

▼ 체험시설
통나무 건너기
148_02

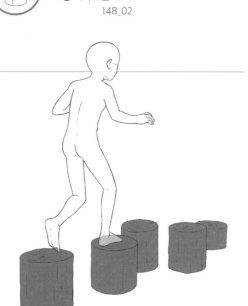

◀ 철봉
(턱걸이)
148_01

▲ 체험시설 로프
148_03

◀ 체험시설 네트
148_04

148

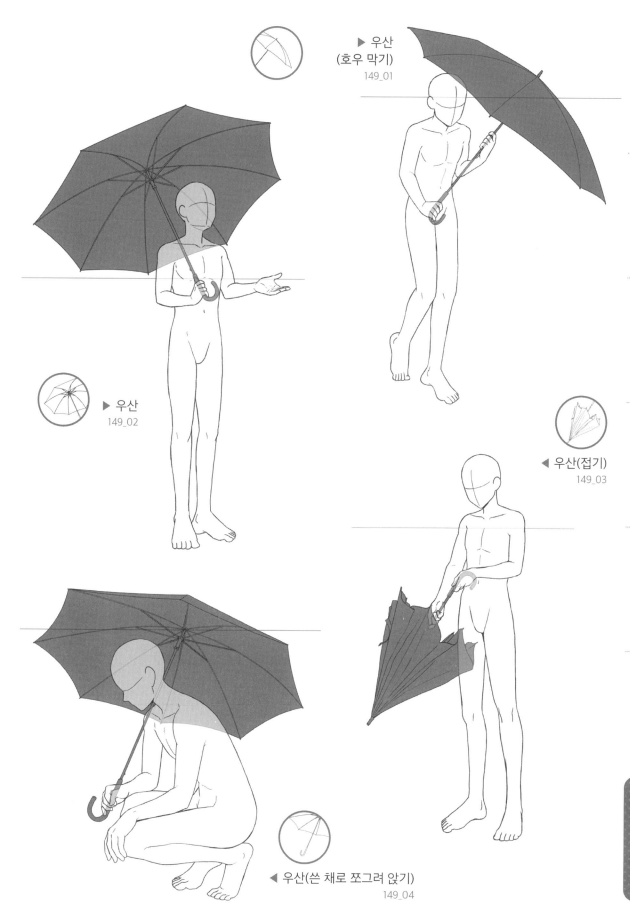

▶ 우산
(호우 막기)
149_01

▶ 우산
149_02

◀ 우산(접기)
149_03

◀ 우산(쓴 채로 쪼그려 앉기)
149_04

1장 문구·공구

2장 요리·식사

3장 의류·가방

4장 미용·위생

5장 인테리어

6장 오락

7장 아웃도어·탈 것

공공시설·전철

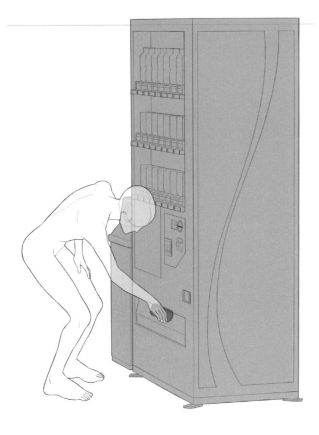

◀ 자판기
(음료 꺼내기)
150_01

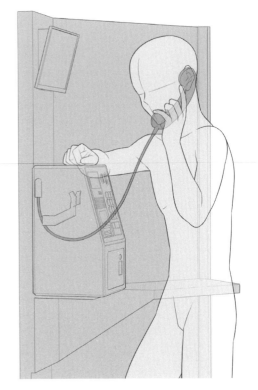

▲ 공중전화
150_02

◀ 우체통
(편지 보내기)
150_03

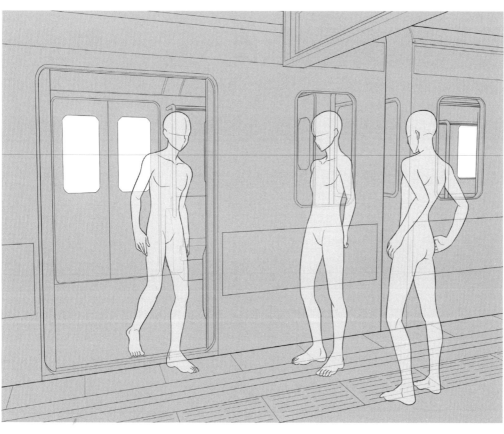

1장 문구·공구

2장 요리·식사

3장 의류·가방

4장 미용·위생

5장 인테리어

6장 오락

7장 아웃도어·탈 것

◀ 전철(승강구)
151_01

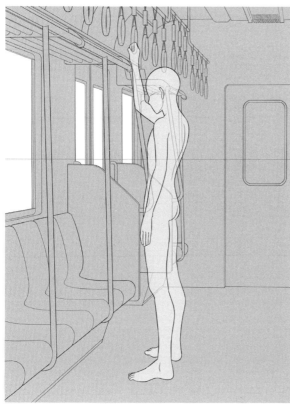

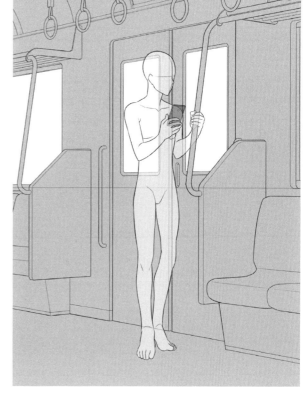

▲ 전철
(매달린 손잡이)
151_02

▲ 전철(손잡이)
151_03

교통기관

◀ 자동 개찰기
152_01

▼ 발권기
152_02

◀ 버스(승강구)
152_03

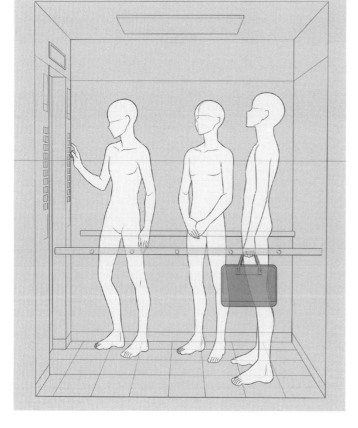

◀ 엘리베이터
153_01

▼ 에스컬레이터
153_02

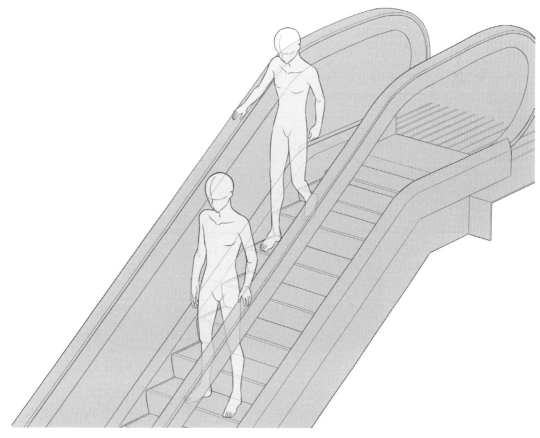

자전거

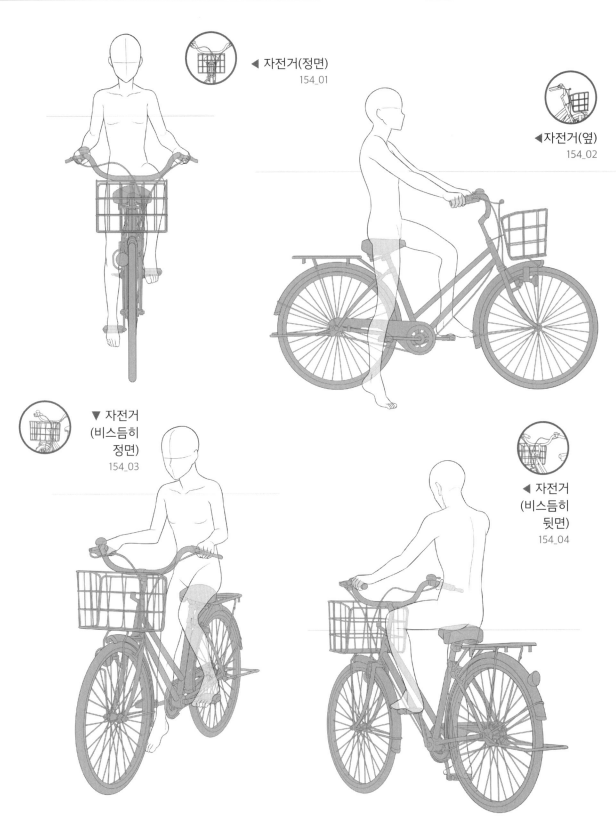

◀ 자전거(정면)
154_01

◀ 자전거(옆)
154_02

▼ 자전거
(비스듬히
정면)
154_03

◀ 자전거
(비스듬히
뒷면)
154_04

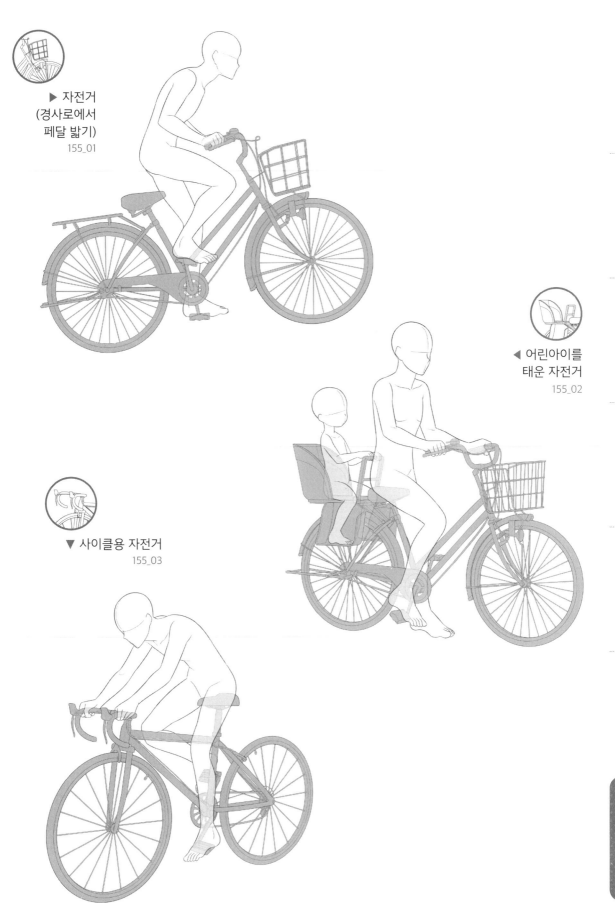

▶ 자전거
(경사로에서
페달 밟기)
155_01

◀ 어린아이를
태운 자전거
155_02

▼ 사이클용 자전거
155_03

1장 문구·공구

2장 요리·식사

3장 의류·가방

4장 미용·위생

5장 인테리어

6장 오락

7장 아웃도어·탈것

오토바이

USB >> jpg / psd >> Chapter7

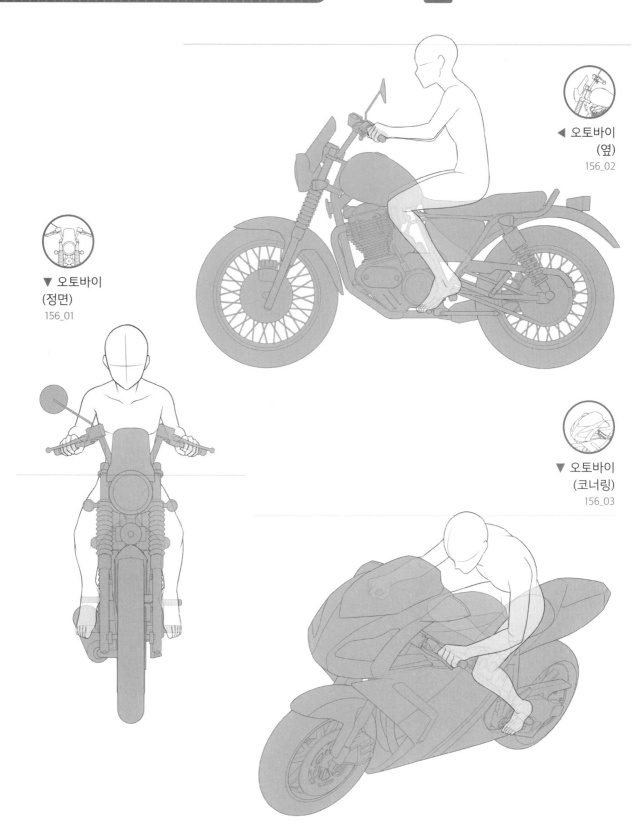

◀ 오토바이
(옆)
156_02

▼ 오토바이
(정면)
156_01

▼ 오토바이
(코너링)
156_03

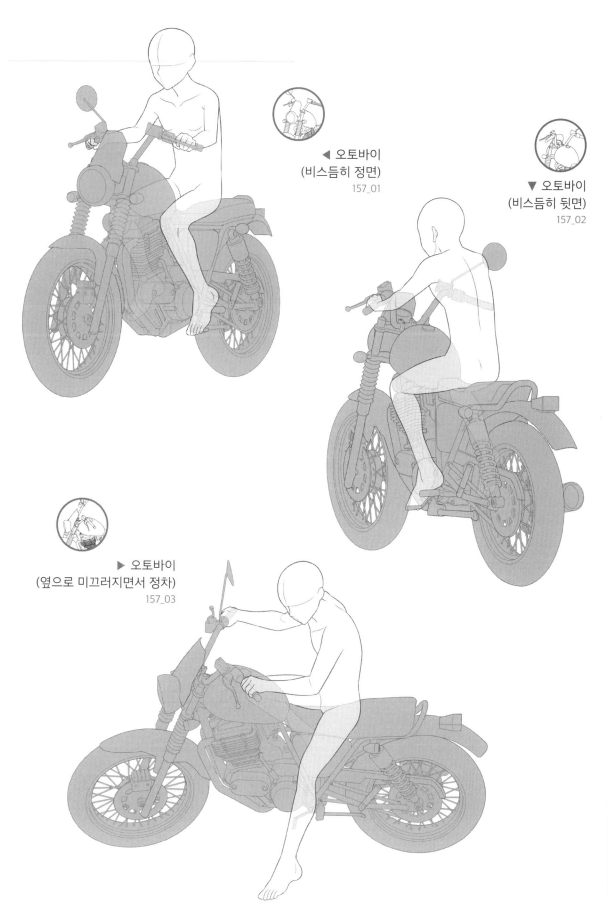

◀ 오토바이
(비스듬히 정면)
157_01

▼ 오토바이
(비스듬히 뒷면)
157_02

▶ 오토바이
(옆으로 미끄러지면서 정차)
157_03

자동차

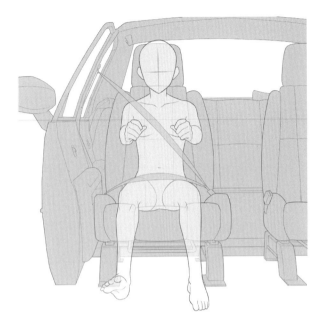

◀ 자동차 좌석(정면)
158_01

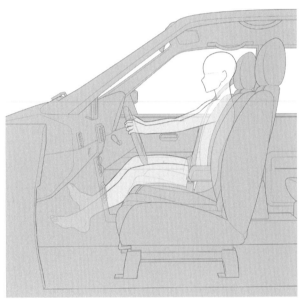

▲ 자동차 좌석(옆면)
158_02

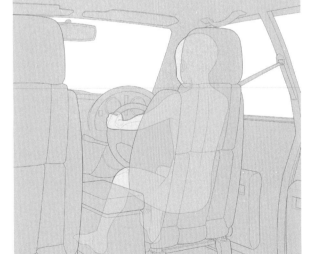

◀ 자동차 좌석(약간 뒤쪽)
158_03

158

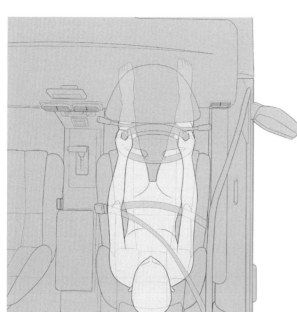

◀ 자동차 좌석 (바로 위쪽)
159_01

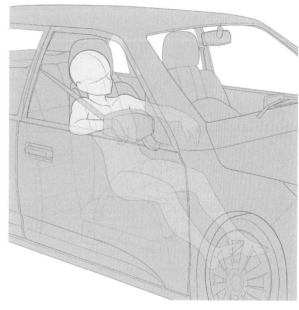

▲ 자동차 좌석
(창문 통해
얼굴 내밀기)
159_02

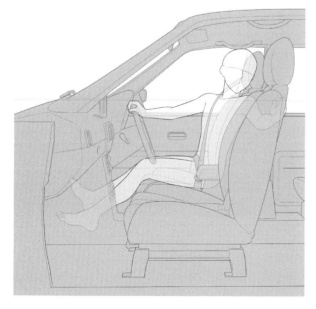

◀ 자동차 좌석(후진하기)
159_03

1장 문구·공구

2장 요리·식사

3장 의류·가방

4장 미용·위생

5장 인테리어

6장 오락

7장 아웃도어·탈것

제작 STAFF

◆ STAFF 　일러스트 감수······우치다 유키
　　　　　편집 제작······키카와 아키히코·마키 케이타[GENET]
　　　　　디자인······사이토 미키[GENET]
　　　　　기획·총괄······모리 모토코[HOBBY JAPAN]

◆ 번　역 　김진아
　　　　　일본어 전문 번역가. 출판사에서 출판기획 편집자로 근무한 경력을 살려 프리랜서 편집자로도 활동 중이다. 옮긴 도서로는 『왜 자꾸 죽고 싶다고 하세요, 할아버지』, 『터부』, 『노트 하나로 인생을 바꾸는 기적의 메모술』, 『도해 마술의 역사』, 『안토니오 가우디 : 지중해가 낳은 천재 건축가』, 『바 레몬하트』 외 다수가 있다.

초판 1쇄 인쇄 2021년 04월 10일
초판 1쇄 발행 2021년 04월 15일

저자 : 하비재팬 편집부
번역 : 김진아

펴낸이 : 이동섭
편집 : 이민규, 탁승규
디자인 : 조세연, 김현승, 김형주, 황효주, 김민지
영업·마케팅 : 송정환
e-BOOK : 홍인표, 유재학, 최정수, 서찬웅
관리 : 이윤미

㈜에이케이커뮤니케이션즈
등록 1996년 7월 9일(제302-1996-00026호)
주소 : 04002 서울 마포구 동교로 17안길 28, 2층
TEL : 02-702-7963~5 FAX : 02-702-7988
http://www.amusementkorea.co.kr

ISBN 979-11-274-4370-2 13650

Kodougu to Set de Tsukaeru Illust Pose-shuu
Glass·Kaban·Kaidan·Jitensha nado Komono Data mo Mansai

©HOBBY JAPAN
Originally Published in Japan in 2020 by HOBBY JAPAN Co., Ltd.
Korea translation Copyright©2021 by AK Communications, Inc.

프로만화가 따라잡기 시리즈 !!

-Illustration Technique

데즈카 오사무의 만화 창작법
데즈카 오사무 지음 | 문성호 옮김 | 148×210mm
252쪽 | 13,000원
만화가 지망생의 영원한 필독서!!
「만화의 신」이라 불리며 전 세계의 창작자들에게 큰
영향을 준 데즈카 오사무. 작화의 기본부터 아이디어
구상까지! 거장의 구체적 창작 테크닉을 이 한 권에
담았다.

다카무라 제슈 스타일 슈퍼 패션 데생-
기본 포즈편
다카무라 제슈 지음 | 송지연 옮김 | 190×257mm
256쪽 | 18,000원
올바른 인체 데생으로 스타일이 살아있는 캐릭터를
그려보자!! 파트와 밸런스별로 구분한 피겨 보디를
이용, 하나의 선으로 인체의 정면, 측면 등 다양한 자
세를 연습하다 보면, 어느새 패셔너블하고 아름다운
비율로 작품을 그릴 수 있다.

애니메이션 캐릭터 작화 & 디자인 테크닉
하야마 준이치 지음 | 이은수 옮김 | 210×285mm
176쪽 | 20,800원
베테랑 애니메이터가 전수하는 실전 테크닉!
오리지널 애니메이션 설정을 만들고, 그 설정에 따라
스태프들이 의견을 교환하고 수정하는 일련의 과정
을 통해 캐릭터 창작 과정의 핵심 요소를 해설한다.

미소녀 캐릭터 데생-얼굴·신체 편
이하라 타츠야 외 1인 지음 | 이은수 옮김
190×257mm | 176쪽 | 18,000원
미소녀를 아름답게 표현하는 테크닉 강좌!
기본 테크닉과 요령부터 시작, 캐릭터의 체형에 따른
표현법을 3장으로 나누어 철저하게 해설한다. 쉽고
자세한 설명과 예시를 통해 그림을 완성할 수 있도록
돕는다.

미소녀 캐릭터 데생-보디 밸런스 편
이하라 타츠야 외 1인 지음 | 이은수 옮김
190×257mm | 176쪽 | 18,000원
캐릭터 작화의 기본은 보디 밸런스부터!
보디 밸런스의 기초에 대한 이해가 부족한 상태에서
는 제대로 그릴 수 없는 법! 인체의 밸런스를 실루엣
부터 이해할 필요가 있다. 여성의 신체적 특징을 이
해하는 데 도움이 되어줄 것이다.

만화 캐릭터 도감-소녀 편
하야시 히카루(Go office) 외 1인 지음 | 조민경 옮김
190×257mm | 240쪽 | 18,000원
매력 있는 여자 캐릭터를 그리기 위한 테크닉!
다양한 장르 속 모습을 수록, 장르별 백과로 그치지
않고 작화를 완성하는 순서와 매력적인 캐릭터 창작
의 테크닉을 안내한다.

입체부터 생각하는 미소녀 그리는 법

나카츠카 마코토 지음 | 조아라 옮김 | 190×257mm
176쪽 | 18,000원

입체의 이해를 통해 매력적인 캐릭터를!
매력적인 인체란 무엇인가? 「멋진 그림」을 그리는
사람들의 인체는 섹시함이 넘친다. 최소한의 지식으
로 「매력적인 인체」 즉, 「입체 소녀」를 그리는 비법을
해설, 작화를 업그레이드시키는 법을 알려주고 있다.

모에 남자 캐릭터 그리는 법-동작·포즈 편

유니버설 퍼블리싱 외 1인 지음 | 이은엽 옮김
190×257mm | 176쪽 | 18,000원

멋진 남자 캐릭터는 포즈로 말한다!
작화는 포즈로 완성되는 법! 인체에 대한 기본 지식
과 캐릭터 작화로의 응용법을 설명한 포즈와 동작을
검증하고 분석하여 매력적인 순간을 안내한다.

모에 캐릭터 그리는 법-동작·감정표현 편

카네다 공방 외 1인 지음 | 남지연 옮김 | 190×257mm
176쪽 | 18,000원

매력적인 모에 일러스트를 그려보자!
S자 포즈에서 한층 발전된 M자 포즈를 제시하고 있
으며, 다양한 장르 속 소녀의 동작·감정표현과 「좋아
하는 포즈」 테마에서 많은 작가들의 철학과 모에를
느낄 수 있다.

모에 캐릭터를 다양하게 그려보자
-성격·감정표현 편

미야츠키 모소코 외 1인 지음 | 이은수 옮김
190×257mm | 176쪽 | 18,000원

다양한 성격과 표정! 캐릭터에 생기를 더해보자!
캐릭터에 개성과 생동감을 부여하는 성격과 감정 표
현 묘사법을 상세히 설명하고 있다. 자신만의 독특한
개성이 담긴 캐릭터 완성에 도전해보자!

모에 로리타 패션 그리는 법
-얼굴·몸·의상의 아름다운 베리에이션

모에표현탐구 서클 외 1인 지음 | 이지은 옮김
190×257mm | 176쪽 | 18,000원

로리타 패션에는 깊이가 있다!!
미소녀와 로리타 패션의 일러스트를 그리려면 캐릭
터는 물론 패션도 멋지게 묘사해야 한다. 얼굴과 몸,
의상의 관계를 해설한다.

모에 두 명을 그리는 법-남자 편

카네다 공방 외 1인 지음 | 하진수 옮김 | 190×257mm
176쪽 | 18,000원

우정, 라이벌에서 러브!까지…남자 두 명을 그려보자!
작화하려는 인물의 수가 늘어나면 난이도 또한 급상
승하는 법! '무게감', '힘', '두께'라는 세 가지 포인트를
통해 복수의 인물 작화의 기본을 알기 쉽게 해설하고
있다.

모에 남자 캐릭터 그리는 법-얼굴·신체 편

카네다 공방 외 1인 지음 | 이기선 옮김 | 190×257mm
176쪽 | 18,000원

남자 캐릭터의 모에 포인트 철저 분석!
소년계, 중간계, 청년계의 3가지 패턴으로 나누어 얼
굴과 몸 그리는 법을 해설하고, 신체적 모에 포인트
를 확실하게 짚어가며, 극대화 패션, 아이템 등도 공
개한다!

모에 미니 캐릭터 그리는 법-얼굴·신체 편

카네다 공방 외 1인 지음 | 이은수 옮김 | 190×257mm
176쪽 | 18,000원

기운 넘치고 귀여운 미니 캐릭터를 그리자!
캐릭터를 데포르메한 미니 캐릭터들은 모에 캐릭터
궁극의 형태! 비장의 요령을 통해 귀엽고 매력적인
미니 캐릭터를 즐겁게 그려보자.

모에 캐릭터를 다양하게 그려보자
-기본 테크닉 편

미야츠키 모소코 외 1인 지음 | 이은수 옮김
190X257mm | 176쪽 | 18,000원

다양한 개성을 통해 캐릭터의 매력을 살려보자!
모에 캐릭터 그리기에 익숙하지 않다면, 어떤 캐릭터를
그려도 같은 얼굴과 포즈에 뻔한 구도의 반복일 뿐이
다. 이 책을 통해 다양한 캐릭터를 개성있게 그려보자!

모에 로리타 패션 그리는 법
-기본적인 신체부터 코스튬까지

모에표현탐구 서클 외 1인 지음 | 남지연 옮김
190×257mm | 176쪽 | 18,000원

가련하고 우아한 로리타 패션의 기본!
파트별로 소개하는 로리타 패션과 구조 및 입는 법부
터 바람의 활용법, 색을 통해 흑과 백의 의상을 표현
하는 방법 등 다양한 테크닉을 담고 있다.

모에 로리타 패션 그리는 법
-아름다운 기본 포즈부터 매혹적인 구도까지

모에표현탐구 서클 외 1인 지음 | 이지은 옮김
190×257mm | 176쪽 | 18,000원

로리타 패션을 매력적으로 표현!
팔랑거리는 스커트와 프릴이 특징인 로리타 패션은
표현 방법에 따라 다양한 매력을 연출할 수 있다. 로
리타 패션 최고의 모에 포즈를 탐구해보자.

모에 두 명을 그리는 법-소녀 편

카네다 공방 외 1인 지음 | 김보미 옮김 | 190×257mm
176쪽 | 18,000원

소녀 한 명을 그릴 수 있지만, 두 명은 그리기도 전
에 포기했거나, 그리더라도 각자 떨어져 있는 포즈만
그리던 사람들을 위한 기법서. 시선, 중량, 부드러운
손, 신체의 탄력감 등, 소녀 특유의 표현법을 빠짐없
이 수록했다.

모에 아이돌 그리는 법-기본 편
미야츠키 모소코 외 1인 지음 | 이은수 옮김
190×257mm | 176쪽 | 18,000원
아이돌을 매력적으로 표현해보자!
춤, 노래, 다양한 퍼포먼스로 빛나는 아이돌 캐릭터.
사랑스러운 모에 캐릭터에 아이돌 속성을 가미해보
자. 깜찍한 포즈와 의상, 소품까지! 아이돌을 구성하
는 작은 요소 하나까지 해설하고 있다.

인물 크로키의 기본-속사 10분·5분·2분·1분
아틀리에21 외 1인 지음 | 조민경 옮김 | 190×257mm
168쪽 | 18,000원
크로키의 힘으로 인체의 본질을 파악하라!
단시간에 대상의 특징을 포착, 필요 최소한의 선화로
묘사하는 크로키는 인물화에 필요한 안목과 작화력을
동시에 단련하는 데 가장 적합하다. 10분, 5분 크로키
부터, 2분, 1분 크로키를 통해 테크닉을 배워보자!

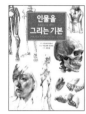

인물을 그리는 기본-유용한 미술 해부도
미사와 히로시 지음 | 조민경 옮김 | 190×257mm
192쪽 | 18,000원
인체 그 자체의 구조를 이해해보자!
미사와 선생의 풍부한 데생과 새로운 미술 해부도를
이용, 적절한 지도와 해설을 담은 결정판. 인물의 기
본 묘사부터 실천적인 인물 표현법이 이 한 권에 담
겨졌다.

연필 데생의 기본
스튜디오 모노크롬 지음 | 이은수 옮김 | 190×257mm
176쪽 | 18,000원
데생을 시작하는 이들을 위한 데생 입문서!
데생이란 정확하게 관측하고 무엇을 어떻게 표현할
지 사물의 구조를 간파하는 연습이다. 풍부한 예시를
통해 데생을 시작하는 이들을 위한 데생의 기본 자세
와 테크닉을 알기 쉽게 해설한다.

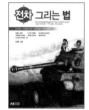

전차 그리는 법
-상자에서 시작하는 전차·장갑차량의 작화 테크닉
유메노 레이 외 7인 지음 | 김재훈 옮김 | 190×257mm
160쪽 | 18,000원
상자 두 개로 시작하는 전차 작화의 모든 것!
전차를 멋지고 설득력이 느껴지도록 그리기 위한 방
법은 무엇일까? 단순한 직육면체의 조합으로 시작,
디지털 작화로의 응용까지 밀리터리 메카닉 작화의
모든 것.

로봇 그리기의 기본
쿠라모치 쿄류 지음 | 이은수 옮김 | 190×257mm
176쪽 | 18,000원
펜 끝에서 다시 태어나는 강철의 거신!
로봇 일러스트레이터로 15년간 활동한 쿠라모치 쿄
류가, 로봇이 활약하는 모습을 보며 가슴 설레는
경험을 한 이들에게, 간단하고 즐겁게 로봇을 그릴
수 있는 힌트를 알려주는 장난감 상자 같은 기법서.

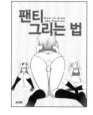

팬티 그리는 법
w
포스트 미디어 편집부 지음 | 조민경 옮김
182×257mm | 80쪽 | 17,000원
팬티 작화의 비밀 대공개!
속옷에는 다양한 소재, 디자인, 패턴이 있으며 시추
에이션에 따라 그리는 법도 달라진다. 이 책에서 보
여주는 팬티의 구조와 디자인을 익힌다면 누구나 쉽
게 캐릭터에 어울리는 궁극의 팬티를 그릴 수 있게
될 것이다.

가슴 그리는 법
포스트 미디어 편집부 지음 | 조민경 옮김
182X257mm | 80쪽 | 17,000원
가슴 작화의 모든 것!
여성 캐릭터의 작화에 있어 가장 큰 난관이라 할 수
있는 가슴! 인체의 움직임에 따라 가슴의 모습과 그
구조를 철저 분석하여, 보다 현실적이며 매력있는 캐
릭터 작화를 안내한다!

코픽 화가들의 동방 일러스트 테크닉
소차 외 1인 지음 | 김보미 옮김 | 215×257mm
152쪽 | 22,000원
동방 Project로 코픽의 사용법을 익히자!
코픽 마커는 다양한 색이 장점인 아날로그 그림 도구
이다. 동방 Project의 인기 캐릭터들을 그려보면서 코
픽 활용법을 단계별로 나누어 설명한다. 눈으로 즐기
며 따라 해보는 것만으로도 코픽이 손에 익는 작법서!

아날로그 화가들의 동방 일러스트 테크닉
미사와 히로시 지음 | 김보미 옮김 | 215×257mm
144쪽 | 22,000원
아날로그 기법의 장점과 즐거움을 느껴보자!
동방 Project의 매력은 개성 넘치는 캐릭터! 화가이
자 회화 실기 지도자인 미사와 히로시가 수채화·유
화·코픽 작가 15명과 함께 동방 캐릭터를 그리며 아
날로그 기법의 매력과 즐거움을 전한다.

캐릭터의 기분 그리는 법
-표정·감정의 표면과 이면을 나누어 그려보자
하야시 히카루(Go office) 외 1인 지음 | 조민경 옮김
190×257mm | 192쪽 | 18,000원
캐릭터에 영혼을 불어넣어 보자!
희로애락에 더하여 '놀람'과, '허무'라는 2가지 패턴을
추가한 섬세한 심리 묘사와 감정 표현을 다룬다. 다
양한 아이디어와 힌트 수록.

아저씨를 그리는 테크닉-얼굴·신체 편
YANAMi 지음 | 이은수 옮김 | 190×257mm
152쪽 | 19,000원
'아재'의 매력이란 무엇인가?
분위기와 연륜이 느껴지는 아저씨는 전혀 다른 멋과
맛을 지니고 있다. 다양한 연령대의 아저씨를 그리는
디테일과 인체 분석, 각종 표정과 캐릭터 만들기까지.
인생의 맛이 느껴지는 아저씨 캐릭터에 도전해보자!

학원 만화 그리는 법

하야시 히카루 지음 | 김재훈 옮김 | 190x257mm
180쪽 | 18,000원

학원 만화를 통한 만화 제작 입문!
다양한 내용과 세계가 그려지는 학원 만화는 그야말
로 만화 세상의 관문이라고 해도 과언이 아닐 것이
다. 『학원 만화 그리는 법』은 만화를 통해 자기만의
오리지널 월드로 향하는 문을 열고자 하는 이들의 열
쇠가 되어줄 것이다.

프로의 작화로 배우는 만화 데생 마스터

-남자 캐릭터 디자인의 현장에서-

하야시 히카루 외 2인 지음 | 김재훈 옮김
190x257mm | 204쪽 | 18,000원

프로가 전하는 생생한 만화 데생!
모리타 카즈아키의 작화를 통해 남자 캐릭터의 디자
인, 인체 구조, 움직임의 작화 포인트를 배워보자

슈퍼 데포르메 포즈집-꼬마 캐릭터 편

Yielder 지음 | 김보미 옮김 | 190×257mm | 160쪽
18,000원

2등신 데포르메 캐릭터의 정수!
짧은 팔다리, 커다란 머리로 독특한 귀여움을 갖고
있는 꼬마 캐릭터. 다양한 포즈의 2등신 데포르메 캐
릭터를 집중적으로 연습하여 나만의 꼬마 캐릭터를
그려보자.

슈퍼 데포르메 포즈집-연애 편

Yielder 지음 | 이은엽 옮김 | 190×257mm | 164쪽
18,000원

두근두근한 연애 장면을 데포르메 캐릭터로!
찰싹 붙어 앉기도 하고 키스도 하고 포옹도 하고 데
이트를 하고 때로는 싸우기도 하는 2~4등신의 러브
러브한 연인들의 포즈와 콩닥콩닥한 연애 포즈를 잔
뜩 수록했다. 작가마다 다른 여러 연애 포즈를 보고
배우며 즐길 수 있다.

인물을 빠르게 그리는 법-남성 편

하가와 코이치, 카도마루 츠부라 지음 | 김재훈 옮김
190×257mm | 176쪽 | 18,000원

인물을 그리는 법칙을 파악하라!
인체 구조와 움직임을 파악하는 다양한 방법에는 예나
지금이나 변함없는 일정한 원칙이 있다. 이상적인 체
형의 남성 데생을 중심으로 인물을 그리는 일정한 법
칙을 배우고 단시간 그리기를 효율적으로 익혀보자.

전투기 그리는 법-십자선으로 기체와 날개를 그

리는 전투기 작화 테크닉-

요코야마 아키라 외 9인 지음 | 문성호 옮김
190×257mm | 164쪽 | 19,000원

모든 전투기가 품고 있는 '비밀의 선'!
어떤 전투기라도 기초를 이루는 「십자 모양」—기체
와 날개의 기준이 되는 선만 찾아낸다면 문제없이 그
릴 수 있다. 그림의 기초, 인기 크리에이터들의 응용
테크닉, 전투기 기초 지식까지!

대담한 포즈 그리는 법

에비모 외 1인 지음 | 이은수 옮김 | 190X257mm
172쪽 | 18,000원

역동적인 자세 표현을 위한 작화 가이드!
경우에 따라서는 해부학 지식이 역동적 포즈 표현에
방해가 되어 어중간한 결과물이 나오곤 한다. 역동적
포즈의 대가 에비모식 트레이닝을 통해 다양한 포즈
와 시추에이션을 그려보자.

프로의 작화로 배우는 여자 캐릭터 작화

마스터-캐릭터 디자인 · 움직임 · 음영-

모리타 카즈아키 외 2인 지음 | 김재훈 옮김
190x257mm | 204쪽 | 19,000원

현역 애니메이터의 진짜 「여자 캐릭터」 작화술!
유명 실력파 애니메이터 모리타 카즈아키가 여자 캐
릭터를 완성하는 실제 작화 과정을 완벽하게 수록!
캐릭터 디자인(얼굴), 인체, 움직임, 음영의 핵심 포
인트는 무엇인지 배워보자.

슈퍼 데포르메 포즈집-남자아이 캐릭터 편

Yielder 지음 | 김보미 옮김 | 190×257mm | 164쪽
18,000원

남자아이 캐릭터 특유의 멋!
남녀의 신체적 차이점, 팔다리와 근육 그리는 법 등을
데포르메 캐릭터로도 충분히 표현할 수 있도록 상세
하게 알려준다. 장면에 따라 달라지는 포즈, 표정, 몸
짓 등의 차이점과 특징을 익혀보자!

슈퍼 데포르메 포즈집-기본 포즈·액션 편

Yielder 외 1인 지음 | 이은수 옮김 | 190×257mm
160쪽 | 18,000원

데포르메 캐릭터 액션의 기본!
귀여운 2등신 캐릭터부터 스타일리시한 5등신 캐릭
터까지. 일반적인 캐릭터와는 조금 다른 독특한 느낌
의 데포르메 캐릭터를 위한 다양한 포즈 소재와 작화
요령, 각종 어드바이스를 다루고 있다.

미니 캐릭터 다양하게 그리기

미야츠키 모소코 외 1인 지음 | 문성호 옮김
190×257mm | 188쪽 | 18,000원

귀여운 미니 캐릭터를 다양하게 그려보자!
꼭 껴안아주고 싶은 귀여운 미니 캐릭터를 그려보고
싶다면? 균형 잡힌 2.5등신 캐릭터, 기운차게 움직이
는 3등신 캐릭터, 아담하고 귀여운 2등신 캐릭터. 비
율별로 서로 다른 그리기 방법과 순서, 데포르메 요령
을 소개한다.

남녀의 얼굴 다양하게 그리기

YANAMi 지음 | 송명규 옮김 | 190×257mm
172쪽 | 18,000원

남자 얼굴도, 여자 얼굴도 다 내 마음대로!
만화 일러스트에 등장하는 남녀 캐릭터의 「얼굴」을 서
로 구분하여 그리는 법은 물론, 각종 표정에도 차이를
주는 테크닉을 완벽 해설. 각도, 성격, 연령, 상황에 따
른 차이를 자유자재로 표현해보자.

현실감 있게 묘사하는 인물화

-프로의 45년 테크닉이 담긴 유화와 수채화-

미사와 히로시 지음 | 김재훈 옮김 | 215×257mm
148쪽 | 22,000원

줄곧 인물화를 그려온 화가, 미사와 히로시가 유화와 수채화로 그림을 그리는 기법을 설명한다. 화가의 작품과 제작 과정 소개를 통해 클로즈업, 바스트 쇼트, 전신을 그리는 과정 등을 자세히 알 수 있다.

코픽 마커로 그리는 기본

-귀여운 캐릭터와 아기자기한 소품들-

카와나 스즈 지음 | 김재훈 옮김 | 215×257mm
160쪽 | 22,000원

손그림에 빠진다! 코픽 마커에 반한다!
코픽 마커의 특징과 손으로 직접 그리는 즐거움을 소개한다. 코픽 공인 작가인 저자와 4명의 게스트 작가가 캐릭터의 매력을 최대한으로 이끌어내는 각종 테크닉과 소품 표현 방법을 담았다.

손동작 일러스트 포즈집

-알기 쉬운 손과 상반신의 움직임-

하비재팬 편집부 지음 | 문성호 옮김 | 190×257mm
168쪽 | 19,000원

저절로 눈이 가는 매력적인 손의 비밀!
유명 일러스트레이터들의 손 그리는 법에 대한 해설 및 각종 감정, 상황, 상호관계, 구도 등을 반영한 손동작 선화 360컷을 수록하였다. 연습·트레이스·아이디어 착상용 참고에 특화된 전문 포즈집!

여성의 몸 그리는 법

-골격과 근육을 파악해 섹시하게 그리기

하야시 히카루 지음 | 문성호 옮김 | 190X257mm
184쪽 | 19,000원

'단단함'과 '부드러움'으로 여성의 매력을 살린다!
캐릭터화된 여성 특유의 '골격'과 '근육'을 완전 분석! 살과 근육에 의한 신체의 굴곡과 탄력, 부드러움을 표현하는 방법과 그 부드러움을 부각시키는 「단단한 뼈 부분 표현」방법을 철저 해부한다!

5색 색연필로 완성하는 REAL 풍경화

하야시 료타 지음 | 김재훈 옮김 | 190×257mm
136쪽 | 21,000원

세계적 색연필 아티스트의 풍경화 기법 공개!
색연필화의 개념을 크게 바꾼 아티스트, 하야시 료타가 현장 스케치에서 시작해 세밀하게 묘사한 풍경화 작품을 완성하기까지의 과정을 재료선택 단계부터 구도 잡는 법, 혼색방법 등과 함께 알기 쉽게 설명한다.

사물을 보는 요령과 그리는 즐거움 관찰 스케치

히가키 마리코 지음 | 송명규 옮김 | 190×257mm
136쪽 | 19,000원

디자이너의 눈으로 사물 속 비밀을 파헤친다!
주변 사물을 자세히 관찰해서 그리는 취미 생활 「관찰 스케치」! 프로 디자이너가 제품의 소재, 디자인, 기능성은 물론 제조 과정과 제작 의도까지 이끌어내는 관찰력과 관찰 기술, 필요한 지식을 전수한다. 발견하는 즐거움과 공유하는 재미가 있다!

다이나믹 무술 액션 데생

츠루오카 타카오 지음 | 문성호 옮김 | 190×257mm
192쪽 | 21,000원

무술 6단! 화업 62년! 애니메이션 강의 22년!
미야자키 하야오와 함께 일했던 미술 감독이 직접 몸으로 익힌 액션 연출법을 가이드! 다년간의 현장 경력, 제작 강의 경력, 무술 사범 경력, 미술상 수상 경력과 그림 그리는 법 안내서를 5권 집필한 경력까지. 저자의 모든 경력이 압축된 무술 액션 데생!

무장 그리는 법 - 삼국지·전국 시대·환상의 세계

나가노 츠요시 지음 | 타마가미 키미 감수 | 문성호 옮김
215×257mm | 152쪽 | 23,900원

KOEI 『삼국지』 일러스트의 비밀을 파헤친다!
역사·전략 시뮬레이션 『삼국지』, 『노부나가의 야망』 등 역사 인물 분야에서 오랫동안 사랑을 받아 온 리얼 일러스트 분야의 거장, 나가노 츠요시. 사람을 현실 그 이상으로 강하고 아름답게 그리는 그만의 기법과 작품 세계를 공개한다.

여성 몸동작 일러스트 포즈집

-일상생활부터 액션/감정 표현까지-

하비재팬 편집부 지음 | 김진아 옮김 | 190×257mm
168쪽 | 19,000원

웹툰·만화에 최적화된 5등신 캐릭터의 각종 동작들!
만화·게임·애니메이션 등에서 흔히 볼 수 있는 실제 인체보다 작고 귀여운 캐릭터. 그 비율에 맞춰 포즈 선화를 555컷 수록! 다채로운 상황과 동작을 마음대로 트레이스 가능한 여성 캐릭터 전문 포즈집!

여성의몸 그리는 법 -섹시한 포즈 연출법-

하야시 히카루 지음 | 문성호 옮김 | 190×257mm
184쪽 | 19,000원

「섹시함」 연출은 모르고 할 수 있는게 아니다!
여성 캐릭터의 매력을 한껏 끌어올리는 시크릿 테크닉 완전 공개! 5가지 핵심 포인트와 상업 작품 최전선에서 활약하는 프로의 예시로 동작과 표정, 포즈 설정과 장면 연출, 신체 부위별 표현법 등을 자세히 설명한다.

하루 만에 완성하는 유화의 기법

오오타니 나오야 지음 | 김재훈 옮김 | 190×257mm
152쪽 | 22,000원

적은 재료로 쉽게 시작하는 1일 1완성 유화!
원칙과 순서만 제대로 알면 실물을 섬세하게 재현한 리얼한 유화를 하루 만에 완성할 수 있다. 사용하는 물감은 6가지 색 그리고 흰색뿐! 다른 유화 입문서들이 하지 못했던 빠르고 정교한 유화 기법을 소개한다.

손그림 일러스트 연습장

-따라만 그려도 저절로 실력이 느는 마법의 테크닉-

쿠도 노조미 지음 | 김진아 옮김 | 187X230mm
248쪽 | 17,000원

슥슥 따라만 그리면 손그림이 술술 실력이 쑥쑥♬
우리 곁의 다양한 사물과 동물, 식물, 인물, 각종 이벤트 등을 깜찍한 일러스트로 표현하는 법을 알려주는 손그림 연습장. 「순서 확인하기」→「선따라 그리기」→「직접 그리기」 순으로 그림을 손쉽게 익혀보자.

캐릭터 의상 다양하게 그리기
-동작과 주름 표현법
라비마루 지음 | 운세츠 감수 | 문성호 옮김 | 190×257mm
168쪽 | 19,000원

5만 회 이상 리트윗된 캐릭터「의상 그리는 법」에 현역 패션 디자이너의「품격 있는 지식」이 더해졌다! 옷주름의 원리, 동작에 따른 옷의 변화 패턴, 옷의 종류·각도·소재별 차이까지. 캐릭터를 위한 스타일링 참고서!

캐릭터 수채화 그리는 법 로리타 패션 편
우니, 카도마루 츠부라 지음 | 김진아 옮김 | 190×257mm
160쪽 | 19,000원
캐릭터의, 캐릭터에 의한, 캐릭터를 위한 수채화!
투명 수채화 그리는 법과 아름다운 예시 작품을 소개하는 캐릭터 수채화 기법서 시리즈 제1권. 동화 속에서 걸어나온 듯한 의상과 소품, 매력적이면서도 귀여운「로리타 패션」캐릭터를 이용하여 수채화로 인물과 의상 그리는 법, 소품 어레인지 방법 등을 해설한다.

Miyuli의 일러스트 실력 향상 TIPS
-캐릭터 일러스트 인물 데생 테크닉-
Miyuli 지음 | 김재훈 옮김 | 190×257mm | 152쪽 | 25,000원
「캐릭터를 그리는 데 필요한」인물 데생을 배우자!
독일 출신 인기 일러스트레이터이자 만화가인 Miyuli가 만화와 일러스트를 위한 인물 데생 요령을 TIPS 형식으로 해설. 틀리고 헤매고 실수하기 쉬운 부분을 풍부한 ○× 예시 그림과 함께 알기 쉽게 설명한다.

컬러링으로 배우는 배색의 기본
사쿠라이 테루코·시라카베 리에 지음 | 문성호 옮김
190×230mm | 152쪽 | 19,000원

색에 대한 감각이 몰라보게 달라진다!
컬러링을 즐기며 배색의 기본을 익힐 수 있는 컬러링북. 컬러링의 완성도를 결정하는「배색」에 대해 알아보는 동안 자연스럽게 색에 대한 감각이 생겨난다. 색채 전문가가 설계한 실생활에 도움이 되는 힐링 학습서!

수채화 수업 꽃과 풍경
색채 감각을 익히는 테크닉
타마가미 키미 지음 | 문성호 옮김 | 190×257mm
136쪽 | 25,000원

수채화 초보 · 중급 탈출을 위한 색채력 요점 강의
세계적 수채화 화가인 저자의 실력 향상 테크닉을 따라 기본기와 색의 규칙을 배우고 대표적인 정물 소묘와 풍경 묘사 방법, 실전형 응용 기술을 두루 익힌다.

-디지털 배경 자료집

디지털 배경 카탈로그-통학로·전철·버스 편
ARMZ 지음 │ 이지은 옮김 │ 182×257mm
192쪽 │ 25,000원

배경 작화에 대한 고민을 이 한 권으로 해결!
주택가, 철도 건널목, 전철, 버스, 공원, 번화가 등, 다양한 장면에 사용 가능한 선화 및 사진 데이터가 수록되어 있는 디지털 자료집. 배경 작화에 편리하게 이용할 수 있는 각종 데이터가 수록되어있다!

신 배경 카탈로그-도심 편
마루샤 편집부 지음 │ 이지은 옮김 │ 190×257mm
176쪽 │ 19,000원

만화가, 애니메이터의 필수 사진 자료집!
배경 작화에서 편리하게 사용할 수 있는 번화가 사진을 수록한 자료집. 자유롭게 스캔, 복사하여 인물만으로는 나타낼 수 없는 깊이 있는 작화에 도전해보자!

디지털 배경 카탈로그-학교 편
ARMZ 지음 │ 김재훈 옮김 │ 182×257mm │ 184쪽
25,000원

다양한 학교 배경 데이터가 이 한 권에!
단골 배경으로 등장하는 학교. 허나 리얼하게 그리려고 해도 쉽지 않은 학교의 사진과 선화 자료뿐 아니라, 디지털 원고에 쓸 수 있는 PSD 파일까지 아낌없이 수록하였다!

사진&선화 배경 카탈로그-주택가 편
STUDIO 토레스 지음 │ 김재훈 옮김 │ 190×257mm
176쪽 │ 25,000원

고품질 디지털 배경 자료집!!
배경을 그릴 때 편리하게 활용할 수 있는 선화와 사진 자료가 수록된 고품질 디지털 자료집. 부록 DVD-ROM에 수록된 데이터를 원하는 스타일에 맞춰 자유롭게 사용하자!

판타지 배경 그리는 법
조우노세 외 1인 지음 │ 김재훈 옮김 │ 215×257mm
160쪽 │ 22,000원

환상적인 디지털 배경 일러스트 테크닉!
「CLIP STUDIO PAINT PRO」를 사용, 디지털 환경에서 리얼한 배경 일러스트를 그리기 위한 기법을 담고 있으며, 배경을 그리기 위한 지식, 기법, 아이디어와 엄선한 테크닉을 이 한 권으로 배울 수 있다.

Photobash 입문
조우노세 외 1인 지음 │ 김재훈 옮김 │ 215×257mm
160쪽 │ 21,000원

CLIP STUDIO PAINT PRO의 기초부터 여러 사진을 조합, 일러스트를 완성하는 포토배시의 기초부터 사진을 일러스트처럼 보이도록 가공하는 테크닉까지. 사진을 사용한 배경 일러스트 작화의 모든 것을 담았다.

CLIP STUDIO PAINT 매혹적인 빛의 표현법 보석·광물·금속에 광채를 더하는 테크닉
타마키 미츠네, 카도마루 츠부라 지음 │ 김재훈 옮김
190×257mm │ 172쪽 │ 22,000원

보석이나 금속의 광택을 표현해보자!
이 책에서 설명하는 방식을 따라 투명감 있는 물체나 반사광 표현을 익혀보자!

동양 판타지 배경 그리는 법
조우노세 외 1인 지음 │ 김재훈 옮김 │ 215×257mm
164쪽 │ 22,000원

「CLIP STUDIO PAINT」로 동양적인 분위기가 나는 환상적인 배경 일러스트 그리는 법을 소개한다. 두 저자가 체득한 서로 다른 「색 선택 방법」과 「캐릭터와 어울리게 배경 다듬는 법」 등 누구나 알고 싶은 실전 노하우를 실제로 따라해볼 수 있도록 안내한다.

CLIP STUDIO PAINT 브러시 소재집
자연물 · 인공물 · 질감 효과
조우노세 외 1인 지음 │ 김재훈 옮김 │ 190×257mm
168쪽 │ 21,000원

중쇄가 계속되는 CLIP STUDIO 유저 필독서!
그림의 중간 과정을 대폭 생략해주는 커스텀 브러시 151점을 수록, 사용 방법과 중요 테크닉, 직접 브러시를 제작하는 과정까지 해설하였다.

CLIP STUDIO PAINT 브러시 소재집 흑백 일러스트·만화 편
배경창고 지음 │ 김재훈 옮김 │ 190×257mm │
168쪽 │ 23,900원

「CLIP STUDIO 유저 필독서」 제2탄 등장!
「흑백」 일러스트와 만화를 그릴 때 유용한 선화/효과 브러시 195점 수록. 현역 프로 작가들이 사용, 검증한 명품 브러시와 활용 테크닉을 공개한다(CD 제공).

오타쿠 문화사 1989~2018

헤이세이 오타쿠 연구회 지음 | 이석호 옮김 | 136쪽
13,000원

오타쿠 문화는 어떻게 변해왔는가!
애니메이션에서 게임, 만화, 라노벨, 인터넷, SNS, 아이돌, 코미케, 원더페스, 코스프레, 2.5차원까지, 1989년~2018년에 걸쳐 30년 동안 일어났던 오타쿠 역사의 변천과정과 주요 이슈들을 흥미롭게 파헤친다.

아리스가와 아리스의 밀실 대도감

아리스가와 아리스 지음 | 김효진 옮김 | 372쪽 | 28,000원

41개의 기상천외한 밀실 트릭!
완전범죄로 보이는 밀실 미스터리의 진실에 접근한다! 깊이 있는 통찰력으로 날카롭게 풀어낸 아리스가와 아리스의 밀실 트릭 해설과 매혹적인 밀실 사건 현장을 생생하게 그려낸 이소다 가즈이치의 일러스트가 우리를 놀랍고 신기한 밀실의 세계로 초대한다.

크툴루 신화 대사전

히가시 마사오 지음 | 전홍식 옮김 | 552쪽 | 25,000원

크툴루 신화에 입문하는 최고의 안내서!
크툴루 신화 세계관은 물론 그 모태인 러브크래프트의 문학 세계와 문화사적 배경까지 총망라하여 수록한 대사전으로, 그 방대하고 흥미진진한 신화 대계를 간결하고 명확하게 설명한다.

알기 쉬운 인도 신화

천축 기담 지음 | 김진희 옮김 | 228쪽 | 15,000원

혼돈과 전쟁, 사랑 속에서 살아가는 인도 신!
라마, 크리슈나, 시바, 가네샤! 강렬한 개성이 충돌하는 무아와 혼돈의 이야기! 2대 서사시 『라마야나』와 『마하바라타』의 세계관부터 신들의 특징과 일화에 이르는 모든 것을 이 한 권으로 파악한다.

영국 사교계 가이드

무라카미 리코 지음 | 문성호 옮김 | 216쪽 | 15,000원

19세기 영국 사교계의 생생한 모습!
영국은 19세기 빅토리아 시대(1837~1901)에 번영의 정점에 달해 있었다. 당시에 많이 출간되었던 『에티켓 북』의 기술을 바탕으로, 빅토리아 시대 중류 여성들의 사교 생활을 알아보며 그 속마음까지 들여다본다.

방어구의 역사

다카히라 나루미 지음 | 남지연 옮김 | 244쪽 | 15,000원

다종다양한 방어구의 변천사!
각 지역이나 시대에 따른 전술·사상과 기후의 차이로 인해 다른 결론에 도달한 다양한 방어구. 기원전 문명의 아이템부터 현대의 방어구인 헬멧과 방탄복까지 그 역사적 변천과 특색·재질·기능을 망라하였다.

중세 유럽의 문화

이케가미 쇼타 지음 | 이은수 옮김 | 256쪽 | 13,000원

심오하고 매력적인 중세의 세계!
기사, 사제와 수도사, 음유시인에 숙녀, 그리고 농민과 상인과 기술자들. 중세 배경의 판타지 세계에서 자주 보았던 그들의 리얼한 생활을 일러스트와 표로 이해한다! 중세라는 로맨틱한 세계에서 사람들은 의식주를 어떻게 꾸려왔는지 생생하게 보여준다.

중세 유럽의 생활

가와하라 아쓰시, 호리코시 고이치 지음 | 남지연 옮김
260쪽 | 13,000원

새롭게 보는 중세 유럽 생활사
「기도하는 자」, 「싸우는 자」, 그리고 「일하는 자」라고 하는 중세 유럽의 세 가지 신분. 그중 「일하는 자」, 즉 농민과 상공업자의 일상생활은 어떤 것이었을까? 전근대 유럽 사회의 진짜 모습에 대하여 알아보자.

중세 유럽의 성채 도시

가이하쓰샤 지음 | 김진희 옮김 | 232쪽 | 15,000원

성채 도시의 기원과 진화의 역사!
외적으로부터 생명과 재산을 보호하기 위해 견고한 성벽으로 도시를 둘러싼 성채 도시. 그곳은 방어 시설과 도시 기능은 물론 문화·상업·군사 면에서도 진화를 거듭하는 곳이었다. 궁극적인 기능미의 집약체였던 성채 도시의 주민 생활상부터 공성전 무기·전술에 이르기까지 상세하게 알아본다.

기사의 세계

이케가미 이치 지음 | 남지연 옮김 | 232쪽 | 15,000원

중세 유럽 사회의 주역이었던 기사!
때로는 군주와 신을 위해 용맹하게 전투를 벌이고 때로는 우아한 풍류인으로 궁정을 화려하게 장식했던 기사. 그들은 무엇을 위해 검을 들었고 바라는 목표는 어디에 있었는가. 기사의 탄생에서 몰락까지, 역사의 드라마를 따라가며 그 진짜 모습을 파헤친다.

판타지세계 용어사전

고타니 마리 지음 | 전홍식 옮김 | 200쪽 | 14,800원

판타지의 세계를 즐기는 가이드북!
판타지 작품은 신화나 민화, 역사적 사실에 작가의 독특한 상상력이 더해져 완성된 것이 많다. 『판타지세계 용어사전』은 판타지에 대한 이해를 돕는 용어들을 정리, 해설한 책으로 한국어판에는 역자가 엄선한 한국 판타지 용어 해설집도 함께 수록되었다.

제2차 세계대전 독일 전차

우에다 신 지음 | 오광웅 옮김 | 200쪽 | 24,800원

제2차 세계대전 독일 전차 철저 해설!
전차의 사양과 구조, 포탄의 화력부터 전차병의 군장과 주요 전장 개요도까지, 밀리터리 일러스트의 일인자 우에다 신이 제2차 세계대전의 전장을 누볐던 독일 전차들을 풍부한 일러스트와 함께 상세하게 소개한다.